高等院校动画与数字媒体专业系列教材
河北省课程思政示范课程配套教材

动画短片创作

王亚全 **主编**

冯 宾　唐杰晓　周 宇　朱 鹏 **副主编**
祁凤霞　**主　审**

化学工业出版社

·北京·

内 容 简 介

本教材针对动画专业、数字媒体艺术专业的必修课程而编写，以《普通高等学校本科专业类教学质量国家标准》为纲领，内容涵盖以下几个方面：动画短片概述、动画短片的创作方法、动画短片的视觉语言、动画短片的具体制作、动画短片的后期制作、国内外优秀动画短片分析。本教材在编写中融入具有中国文化特色的案例，通过翔实的案例创作步骤，引导学生找到正确的创作方向，讲好中国故事，提升动画短片创作的水平，有助于从真正意义上落实立德树人根本任务，提高动画短片创作的教学质量。为便于学生轻松掌握镜头语言表达，本教材第3、4、5章的相关图片配有视频动图，可扫章首页二维码查看。

本教材可作为高等院校动画、数字媒体艺术等相关专业的教学用书，也可供动画从业者、爱好者参考。

图书在版编目（CIP）数据

动画短片创作/王亚全主编．—北京：化学工业出版社，2022.8（2023.8重印）
高等院校动画与数字媒体专业系列教材
ISBN 978-7-122-41936-1

Ⅰ．①动… Ⅱ．①王… Ⅲ．①动画片-制作-高等学校-教材 Ⅳ．①J954

中国版本图书馆CIP数据核字（2022）第139382号

责任编辑：张　阳	文字编辑：谢晓馨　陈小滔
责任校对：田睿涵	装帧设计：水长流文化

出版发行：化学工业出版社（北京市东城区青年湖南街13号　邮政编码100011）
印　　装：北京尚唐印刷包装有限公司
787mm×1092mm　1/16　印张10　字数276千字　2023年8月北京第1版第2次印刷

购书咨询：010-64518888　　　　　　　　　　　售后服务：010-64518899
网　　址：http://www.cip.com.cn
凡购买本书，如有缺损质量问题，本社销售中心负责调换。

定　价：59.80元　　　　　　　　　　　　　　　版权所有　违者必究

前言

新文科建设下的艺术设计类专业将迎来更为广阔的发展空间，广大专业人士应充分利用本专业艺术与技术相互融合的特性，创造出更为丰富的艺术样态和艺术形式，从而推动艺术设计教育和人才培养共同发展。在这一大背景下，为促进动画学科建设和教材建设，培养实践应用型动画创作人才，编者团队总结十几年教学经验，编写了本教材。

在多年的动画专业教学工作中，编者团队创作和指导的动画短片作品共计数百部，多次带领学生参加国内外动画创作赛事，先后获奖百余项。在教学实践中，如何指导学生将不同的想法转换为不同风格的动画短片，是许多教师常常思考的课题。"动画短片创作"这一课程是学生在完成专业基础课后所学习的课程，能促使学生巩固常规理论和课堂实践，对动画创作的各个环节和流程产生更加真实的感受。本门课程的开设旨在要求学生把以前所学的知识综合在一起，创作一部完整的动画短片。

本教材立足于动画和数字媒体专业教学，从行业实际出发，选取近年来国产动画优秀案例，体现行业新技术、新业态、新模式。为了响应时代要求和政策引领，本教材添加了多个课程思政应用案例，编写中融入社会主义核心价值观，教学方法与时代合拍，与当代大学生的需求吻合，接地气，可操作，充分发挥数字图像的美育功能，润物细无声地开展主流价值观教育，努力探索教学新路径。本教材以《动画、数字媒体艺术、数字媒体技术专业教学质量国家标准》为指导，由动画短片概述、动画短片的创作方法、动画短片的视觉语言、动画短片的具体制作、动画短片的后期制作、国内外优秀动画短片分析六大部分构成，书中配有大量的影像参考图片（包含视频动图，可扫章首页二维码查看），使学生在学习、制作动画短片时更容易理解。

河北师范大学汇华学院王亚全为本教材主编，河北美术学院冯宾、合肥师范学院唐杰晓、武汉商学院周宇、河北传媒学院朱鹏为副主编，武汉商学院肖雷为参编，河北师范大学祁凤霞为主审。本教材是编者团队多年来动画创作和教学实践经验的总结。在编写过程中，我们得到国内高校动画前辈们、编者所在工作单位领导们以及化学工业出版社编辑们的鼎力支持，在此表示由衷的感谢！本教材为河北省课程思政示范课程"实验片动画创作"、河北省教学改革研究与实践项目"动画短片创作中'作品思政'的改革与研究"（2020GJJG680）、河北省新文科研究与改革实践项目"新文科背景下动画专业建设实践研究"（2021GJXWK081）的阶段性成果，并且被评为河北师范大学汇华学院精品教材。

动画产业的发展日新月异，加之编者水平有限，本教材难免存在不足之处，敬请各位动画专家、同行、读者批评指正，多提宝贵意见和建议。

<div style="text-align:right">

编者

2022年2月

</div>

目录

第一章 动画短片概述

第一节 动画概述
　　一、动画与动画短片的概念 ... 2
　　二、动画的制作流程 ... 2
　　三、动画短片的艺术特点 ... 10
　　拓展训练 ... 11

第二节 动画短片的分类
　　一、按制作手法分类 ... 12
　　二、按艺术手法分类 ... 14
　　三、按传播途径分类 ... 16
　　拓展训练 ... 17

第二章 动画短片的创作方法

第一节 动画短片创作要求与剧本写作
　　一、动画与数字媒体类专业毕业作品要求 ... 19
　　二、剧本的写作方法与技巧 ... 23
　　三、动画短片的改编策略 ... 28
　　四、民族化剧本的写作方法 ... 33
　　拓展训练 ... 35

第二节 动画短片讲述中国故事
　　一、讲述中国故事的路径 ... 37
　　二、民族美术风格的运用 ... 41
　　三、民族音乐的运用 ... 43
　　拓展训练 ... 44

第三节 动画短片的美术设计
　　一、角色造型设计 ... 45
　　二、动画场景设计 ... 52
　　拓展训练 ... 56

第三章
动画短片的视觉语言

第一节　景别的分类与功能
一、景别的分类 58
二、景别的作用与功能 59

第二节　固定镜头与定焦镜头
一、固定镜头 67
二、定焦镜头 69
拓展训练 70

第三节　镜头的运动形式与速度
一、运动镜头的分类与功能 71
二、镜头速度的分类与功能 75
拓展训练 75

第四节　场面调度与轴线
一、场面调度的分类 76
二、轴线的分类 78
拓展训练 80

第四章
动画短片的具体制作

第一节　手绘动画短片
一、手绘动画制作工具 82
二、手绘动画案例分析 86
拓展训练 91

第二节　无纸动画短片
一、无纸动画软件 92
二、无纸动画案例分析 98
拓展训练 104

第三节　三维动画短片
一、三维动画软件 105
二、三维动画案例《鄉（乡）味》分析 110
拓展训练 119

第四节　定格动画短片

一、定格动画制作工具 .. 120

二、定格动画案例《夜梦》分析 .. 123

拓展训练 ... 127

第五章　动画短片的后期制作

第一节　动画短片中的声音

一、影视艺术中声音的发展 ... 129

二、影视作品中声音的艺术功能 .. 130

三、影视作品中声音的艺术属性 .. 131

四、影视作品中的声音构成 ... 131

五、影视作品中的声画关系 ... 132

拓展训练 ... 133

第二节　动画的后期剪辑

一、剪辑的诞生 .. 134

二、动画剪辑的独特性 .. 135

三、动画的镜头组接 ... 136

四、镜头组接的规律与方法 ... 137

拓展训练 ... 140

第六章　国内外优秀动画短片分析

一、暖心动画《父与女》 .. 142

二、爱情动画《纸人》 .. 145

三、"中国式母爱"动画《包宝宝》 148

四、民俗风动画《卖猪》 .. 150

拓展训练 ... 153

参考文献 ... 154

第一章
动画短片概述

从诞生到如今,动画已经走过了百年的发展历程。作为一种具有丰富表现力的艺术形式,动画已经渗透到人们生活的方方面面,因而获得了21世纪"朝阳产业"的美誉。动画是一种综合性艺术,它集绘画、漫画、电影、数字媒体、摄影、摄像、音乐、文学、科学技术等表现形式于一身。随着现代科技的迅速发展和媒介的日益创新,动画在艺术和技术上也发生了巨大的变化,逐渐发展成一种独立的综合性艺术。

第一节 动画概述

思政目标	了解我国动画发展史，培养民族自豪感和自尊心 熟悉动画制作流程，培养团结协作的合作意识
能力目标	掌握动画制作流程 了解动画短片的艺术特点
参考学时	动画与动画短片的概念（1课时） 动画的制作流程（2课时） 动画短片的艺术特点（2课时）

一、动画与动画短片的概念

（一）动画的概念

动画可以理解为使用绘画的手法，创作生命运动的艺术。"动画"的英文单词是"animation"，该词源自拉丁词语"anima"，是"灵魂"的意思，动词"animate"有"赋予生命"的含义。"animation"在词典中的解释为"赋予（某人、某物）生命"，引申为"使……活起来"的意思。

广义上，一些原先不活动的东西，经过影像制作与放映变成活动的影像，即动画。"动画"的中文叫法源自日本。第二次世界大战前后，日本把以线条描绘的漫画作品称为"动画"。

（二）动画短片的概念

早期，我国将动画称为美术片，现在国际通称其为动画片。

动画片按照自身的时间长度可分为长片、中片、短片三种。动画长片一般时间长度在60min及以上；动画中片一般时间长度在30～60min；动画短片一般时间长度在30min以内。

不少电影节和电视节将动画短片的时长分为15～30min、10～20min、15min、5～10min、5min以下等几个类别。在当今动画长片颇为盛行的年代，动画短片成为工作室创作和院校教学中比较喜欢采用的一种动画创作类型。它具有独特的魅力和吸引力，以及顽强的生命力。

二、动画的制作流程

动画是把角色的面部表情、身体动作等分解后画成许多动作瞬间的画幅，再用摄影机连续拍摄形成一系列画面，给视觉带来连续变化效果的艺术形式。它的基本原理与电影、电视一样，都是视觉暂留原理。人眼具有"视觉暂留"的特性，当人眼看到一幅画或一个物体后，画面在0.34秒内不会消失。利用这一原理，在一幅画还没有消失前播放下一幅画，就会给人带来一种流畅的视觉变化效果。

动画制作是一项非常烦琐的工作，分工极为细致，通常分为前期制作、中期制作、后期制作。前期制作又包括了资金募集、策划、作品设定、分镜台本等；中期制作包括原画、中间画、动画、上色、背景作画、摄影、配音、录音等；后期制作包括剪辑、特效、字幕、合成、试映等。下面将详述动画的制作流程。

（一）前期制作

1. 目标确立

一部动画片在诞生之前，通常必须首先定位出制作该动画片的目标。目标可以是纯粹地满足动画市场的需求等，也可以是配合玩具或其他商品进行的品牌宣传。

然后确定题材及市场定位，这是非常重要的一步，因为一部动画的成功需要准确的市场定位，且题材一定要被市场接受。例如，根据动画市场的需求，确定动画的题材类型是校园类，还是冒险类、推理类、体育类或搞笑类等。市场定位上可以以年龄分层来确定，比如是针对小学生、中学生，还是针对成年观众。同时，还要考虑观众性别，是以男性为主，还是以女性为主，这些都必须调查清楚。

之后，要确定动画制作规格，一般在电影院、电视台、网络平台和家庭影院等播放的动画有不同规格要求。具体的动画制作规格要根据该动画须投放的时长和资源投入的多少而确定。

目标确定之后，就可以开始前期策划了。

2. 前期策划

策划整个动画项目的人一般是该项目动画的监制或制片人。策划人的第一个工作是拟定粗略的预算。预算通过后，便开始组织适合的工作人员，包括主创人员、动画导演、主要的美术绘制人员。至于后期配音、剪辑、声效及音响等，也需要纳入考虑范围。

初步选定工作人员之后，就需要根据题材的风格进行试片制作。试片是对工作人员能力的检验，同时也便于投资者对影片质量及风格做出定位。策划人亦能通过试片的质量，做出一个比较详细的费用预算及制作周期预算。试片及预算表做好后，投资者便可决定是否进行该项目了。

3. 前期创作

项目正式启动后，策划人或监制首要确定主创人员，主创人员可以说是动画的创作源头。主创人员可以是原著漫画人、影视导演，甚至可以是文学作家。创作意图通过动画编剧以文字的形式表达出来，此过程可能需要很长的时间。前期创作的每一位参与者，都需要对动画制作有一定程度的了解，并对预算有所掌握。

同时，导演需要同造型设计师拟定人物的造型、故事场景、服饰、道具等，并与造型设计师一起用画笔一笔一笔地画出来，再由美术人员设定人物颜色。在这个过程中需要不断修改、不断整合，如图1-1所示。前期创作过程是漫长的，且非常重要，因为之后的制作均以此为基础，一旦投入绘制工作后再做改动，就会造成大量的浪费。

图1-1　动画版《武林外传》人物设定

4. 分镜头脚本

绘制分镜头脚本是一部动画以图画形式展现剧情的第一个步骤。脚本师是一个非常重要且专业的角色，其主要职责是根据剧本内容，以分镜的方式来表现故事、表达剧情。

脚本师必须具备动画制作及绘制知识。鉴于脚本师的重要性，部分著名的动画导演往往兼任脚本师的角色。同时，脚本还决定了镜头中的画面构图、光效及气氛表现等，它是后续绘制环节的参考依据，如图1-2所示。

一个动画片剧集或一部动画电影的分镜头脚本大多由一位脚本师绘制完成。如果由多位脚本师合力绘制，可能会出现风格不统一的情况。脚本师必须富有创作力。分镜头脚本绘制完成后，动画前期制作就大致完成了。

（二）中期制作

1. 二维动画中期制作

二维动画中期制作主要包括设计稿绘制、背景设计、原画设计、作监修型、中间动画制作、上色与合成。

（1）设计稿绘制： 设计稿，就是将分镜头脚本内每个镜头需要表达的东西全部绘制在一张标准的画纸上。例如角色的面部表情、创作的跨幅、背景、道具、光效，甚至一草一木都需要清楚细致地绘制出来。设计稿是一部动画片绘制工作的根基，所以设计稿绘制员必须有很深厚的绘画功底。

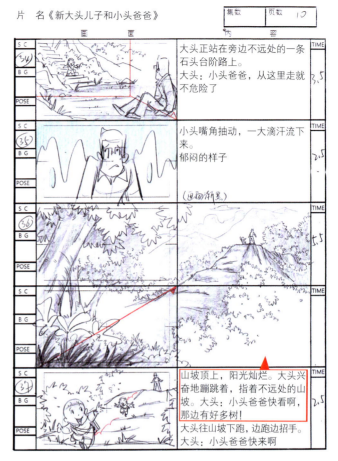

图1-2 动画《新大头儿子和小头爸爸》分镜头脚本

图1-3 动画设计稿

镜头内人景比例、透视、面部表情、身体动作、丰富细致的背景设计，都是设计稿绘制员的工作任务，且每一个镜头均需要一个设计稿，如图1-3所示。绘制工作一般由导演领导的工作小组合力完成。

（2）背景设计、原画设计： 设计稿经由导演通过后，便要分流工作，大致分为背景设计和原画设计。

图1-4 动画《人猿泰山》背景

图1-5 动画人物作监修型

动画背景设计现有手绘及电脑绘制两种方式。手绘背景用传统的油彩在标准的画纸上着色，然后输入电脑，再在电脑上做颜色的调校。而电脑绘制背景则是利用电脑软件直接在电脑上绘制，甚至使用三维技术搭建背景。两种背景的绘制各有特色，选择何种方式在于风格的要求，如图1-4所示。

在原画设计方面，原画师要有很强的绘制及表现能力。原画师好比戏剧演员，动画角色的一个面部表情、一个身体动作或一件物体的移动形态，都需要由他的画笔活灵活现地绘制于纸上。然后，原画师需要在每一张画纸上定出动作的时间、节奏，并输入电脑进行线拍工作。线拍就是把每一张原画有次序并按照所需的时间节奏进行粗略的拍摄，使镜头中的动作粗糙地展现在屏幕上。动画导演可借此判断表演方法是否合乎要求。

（3）**作监修型**：因为原画由多位原画师共同绘制，个人的手法习惯及线条虽有规范可依，但总有一定程度的偏差，所以需要派一名或多名作监修型人员按标准造型的规格来监督和检查所有原画的形象，遇到偏差要立即予以修改。这个工序稍有疏忽，画面上出现的同一个角色造型就有可能出现不同的面貌，如图1-5所示。

（4）**中间动画制作**：电影胶卷经过放映机以每秒24格的速度投射在银幕上。以此计算，动画片每放映一秒便需要24张原画，每分钟就需要1440张画稿。以20分钟长度的剧集计算，需要28800张画稿，而90分钟的片长就需要129600张画稿了。

一部高质量的动画作品的确需要这么多的画稿，但一般的动画制作按其所需可以略微减少，比如可以将一张画稿拍成两格、三格、四格甚或更多。当然，一张画稿拍摄的格数越多，动画所表现出的流畅度就相应地越低。例如一个镜头在一秒内的主要动作需要三张原画，为实现流畅的拍摄效果，需要每张画稿拍摄三格，那一秒就需要八张画稿。除了三张原画稿之外，中间连贯的其他五张画稿就是中间动画。当中间动画绘制完成并通过线拍检定后，一部动画片的手绘工作就大致完成了。

（5）**上色、合成**：以前动画都用颜料在塑胶片上进行上色，如今都由电脑软件上色。工作人员会按照颜色设定和阴影分层等的要求，在数千层只有黑线的原画稿和动画稿内填上色彩缤纷的颜色。上色完成后就可以进行合成工作了。

合成就是把前述分开制作的原动画及背景结合成一个完整的动画画面。负责合成的工作人员会按照镜头所需的"推""拉""摇""移"等动作，将所需的拍摄节奏全部用电脑连贯处理。所有镜头合成完毕后，一部动画片的中期制作就完成了。

2. 三维动画中期制作

三维动画中期制作主要包括模型制作、UV材质贴图、骨骼绑定与蒙皮、Layout制作、动画制作、特效制作、灯光渲染合成。

图1-6 动画《战火》角色模型制作

图1-7 动画《战火》角色模型UV

图1-8 动画《战火》角色模型贴图效果

图1-9 动画《战火》角色模型绑定

（1）**模型制作**：建模师将前期绘制好的平面三视图导入软件中制作角色、场景和道具模型。模型的制作一定要按照制作模型的规范进行，结构形态要符合设计稿样式。角色模型制作需符合动画制作时的布线要求，为动画制作打好模型基础。三维动画片中出场的所有角色、场景和道具都是通过模型制作来搭建完成的，如图1-6所示。

（2）**UV材质贴图**：简单理解就是将模型完整地展平，画好颜色的变化后再将它贴回到模型上，如图1-7所示。

材质即材料的质地，就是为模型赋予生动的表面特性，具体体现在物体的颜色、透明度、反光度、自发光及粗糙程度等特性上，举例说就是让衣服看起来能让人知道穿的是麻的还是丝绸的。

贴图是指把二维图片通过软件的计算贴到三维模型上，形成表面细节和结构，以表现模型的图案纹理与凸凹质感，比如衣服上的花饰。模型师完成模型之后，材质贴图师会根据人物场景设计，给建好的模型贴图，让灰色的模型拥有色彩，如图1-8所示。

（3）**骨骼绑定与蒙皮**：模型师建好模型之后会将模型交给绑定师，绑定师将为建好的角色模型躯干和面部表情添加骨骼和控制器，并通过蒙皮将模型与骨骼绑定，如图1-9所示。蒙皮权重绘制，就是将骨骼对模型权重的分配调整好，达到动画制作的要求，为下一阶段动画师制作动画做准备。

（4）**Layout制作**：Layout可以理解为布局、规划。Layout制作是从二维转换成三维的第一步。Layout能更准确地体现出场景布局跟角色之间的位置关系。这一步不需要灯光、材质、特效和动画等细节，只要导演和动画师能看到准确的镜头走位、长度、切换和角色的基本姿势等即可。

设计师将场景、角色、道具的粗模导入三维软件Maya或3ds Max，根据剧本和分镜台本制作出Layout，其中包括摄像机机位摆放、基本动画、镜头时长等。

（5）**动画制作**：动画制作是三维动画制作流程中最为重要的一环，一般动画效果的好坏关键就在于角色的肢体动作和表情动作的制作。在动画制

作过程中,角色动画制作往往也是最为烦琐的一个步骤。动画师在结合故事剧情和Layout的基础上,依据运动规律和动画原理(夸张、慢入慢出、跟随重叠、挤压拉伸等十二条法则)为动画角色设计肢体动作和表情动画,使人物运动更加真实生动,更好地表达出角色的情感和心理活动,如图1-10所示。

图1-10　动画《战火》角色动作设计

高质量的动作设计对动画师的要求极高。他们需要深入角色,理解角色的性格,考虑角色的心理变化,然后将角色的动作通过三维软件制作出来。

三维动画师的工作流程通常分为这几个阶段:根据分镜和台词,录制动作和对白作为参考(通常是动画师自己表演或者从其他电影里找相似片段)→制作动画Blocking(布局动画,依据运动规律和动画原理)→润色动画(使动画更加流畅自然)。

图1-11　动画《哪吒之魔童降世》火焰特效镜头

(6)特效制作: 特效包括角色特效和场景特效。

角色特效主要包括布料模拟、毛发模拟、肌肉模拟等。动画师将角色的动作调好之后,镜头里角色的衣服和头发等是不会动的,这时就需要角色特效师为角色的衣服和头发等添加动画效果。角色特效师会用一些软件和插件对这些物品进行动力学模拟,使其产生符合物理规律的动画效果。

图1-12　动画《哪吒之魔童降世》渲染镜头

在制作角色特效的同时,特效师也要对场景进行特效制作。场景特效主要包括动画里的水、雾、雨、爆炸、破碎、烟雾、光等效果。特效师在制作特效的同时,还要考虑到画面的美感,以及粒子运动的真实感和韵律感,如图1-11所示。

(7)灯光渲染合成: 到了灯光渲染合成阶段,前面制作的模型、贴图、动作、特效的项目文件将全部集中到灯光合成师的手中。这时候灯光合成师要根据人物的情绪和整体环境的氛围给场景打灯。很多情况下,动画剧情的发展和人物情绪的表达都需要灯光来烘托。

打完灯之后,需要在软件中进一步精修灯光氛围和一些细节。等细节方面符合渲染要求之后,将打好灯光的项目文件传送到渲染农场进行逐帧渲染,如图1-12所示。

在渲染过程中,动画电影可以分层渲染。分层渲染是根据项目要求按物体的类别进行分层,比如根据镜头内容分为颜色层、背景层、高光层等。动画电影因为整体工作量大,对画面细节要求高,要求掌控整体画面效果,所以采用分层渲染的方式便于后期进行合成处理。在三维动画制作过程中也会将特效制作和灯光渲染合成放在动画后期制作阶段进行。

3. 定格动画中期制作

(1)角色制作: 定格动画的角色制作首先要根据前期角色设计来制作骨架,即用金属线制作每一节的骨架,骨架搭建完成之后再用黏土包裹,如图1-13所示。为了丰富定格动画中角色的表情,还需要制作多个带表情的角色头,根据剧情需要更换头部。

图1-13　定格动画《忍者宅男》角色制作　　　图1-14　定格动画《中秋宫略》室外场景

（2）**场景制作**：室外场景制作主要包括背景、建筑、植物等的制作。制作背景，可以绘制天空，也可以模拟远方的虚景，达到近实远虚的效果。建筑的制作没有定式，根据经验选择材料进行制作，外墙的纹理可用石膏板、细砂与颜料搅拌成黏稠物做旧，也可通过电脑制作完成后打印出来粘贴。绿色的草地或山峰的制作，可以在纸板上涂好胶水，撒上喷过色的木屑或沙子。植物的制作可以收集干树枝和干花，也可以自己制作，较大的树木可采用泡沫塑料雕刻，如图1-14所示。

室内场景主要是由三个墙面组成的房间，其制作主要包括家具、日用品和墙面装饰的制作。墙面装饰的制作要控制好花纹大小和色彩，可通过电脑制作后打印出来粘贴。家具和日用品可以用软陶泥来制作，也可以用一些现成的儿童玩具，如图1-15所示。

总之，场景的制作通常使用最容易得到和加工的材料，如废旧泡沫、金属丝、布料或者小玩具。

定格动画的场景制作需要注意一些事项：不能影响到镜头和角色的运动，最好制作可拆分的场景；要注意角色与场景、角色与角色之间的比例关系。

（3）**拍摄**：场景和角色制作好后就可以开始定格动画的拍摄了。需要的设备主要包括摄像机、三脚架、轨道、电脑、灯光系统等。

在拍摄偶动画时，首先要设置好摄像机的分辨率和制式，将摄像机固定在三脚架上保证拍摄画面的稳定，按照分镜头设计每动一次角色拍摄一张画面。

在定格动画拍摄过程中，要注意人物运动的稳定性，如果动作中间某一张画面出现跳帧，就要重新拍摄。这也是定格动画制作区别于二维、三维动画制作之处。完成一个镜头后需使用专业定格动画软件检查动画效果，如图1-16所示。

图1-15　定格动画《做你的圣诞老人》室内场景　　　图1-16　定格动画《新世纪扶老太太》拍摄画面

（三）动画后期制作

1. 配音

动画配音是一个很重要的步骤。角色动画主要是靠角色动作和面部表情进行感情演绎，不能与真人相比。所以，富有感情和深度的配音可以弥补画面的不足，也可以为一部动画作品锦上添花。

美国和日本的动画电影往往会找来星级演员配音，通常在剧本完成后会先由配音演员用声音将对白演绎一次。图1-17为专业配音室。

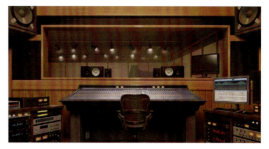

图1-17　专业配音室

2. 制作音效、配乐

动画制作的最后环节是制作音响效果及配乐。动画所需要的音响效果往往比影视作品更夸张。比如，为了加强儿童观看时的投入感，一些动画片往往会设计特别的碰撞声和跑步声，甚至为角色的喜怒哀乐添加特别的音效。动画片里可能会出现现实世界中不存在的事物，例如麒麟、恐龙、天马、独角兽等，所以还需要特别的声音设计。

音乐设计同样是非常专业的工作，需要按照剧情起伏及环境而设计。当音效和音乐制作完成后，一部动画的制作工作就大致完成了。现在世界各地所运用的动画制作流程基本都是按照美国迪士尼于20世纪50年代所使用的制作流程，再根据各自的工作条件及环境进行调整的，大致上相差不大。

3. 剪辑

动画剪辑跟一般影视制作的剪辑不同。影视制作在拍摄时会因需要而多拍摄额外的备用镜头，但动画不允许有额外的内容进行剪辑。动画剪辑是基于观感上的需要，依据前期的剪辑方案进行镜头间的组接，最终渲染成片。所以，导演在创作时就要提前掌握好动画片的节奏。剪辑时如果发现画面有出错的地方，可以巧妙地运用剪辑技巧修补画面的瑕疵。

当所有音效录制完成后，动画就进入了后期剪辑合成阶段。剪辑师会根据导演的创作需求，使用After Effects或Nuke对画面进行调色、合成，使用Adobe Premiere或Edius按照镜头顺序将画面组合成一个完整的影片，然后再添加音效、字幕和转场等，最终输出影片。Premiere界面如图1-18所示。

图1-18　后期软件Premiere界面

三、动画短片的艺术特点

动画短片是动画片中极具个性的一种形式,它一般采用不同于传统动画的制作方式,会对动画的表现形式、创意、故事内涵有更深入的探索与研究。动画短片更多展现的是创作者独特的想象力、作品的故事性、多样的艺术表现形式、别出心裁的创意和令人耳目一新的画面感,充满了神奇的艺术魅力。

(一)形式多样

在动画短片创作的过程中,一些创作者已经不满足于在这些篇幅短小的动画中采用一般的表现形式,而尝试使用一些与众不同的表现形式来满足创作的需求。创作者们在动画的艺术风格、创作手段、材料和制作工艺上进行各种尝试,使动画短片大放异彩,展现出了极强的活力,在各大电影节中屡获殊荣。同时,动画短片也成为主流动画在内容、形式和技术探索上的有力补充。

图1-19　动画短片《老人与海》

《老人与海》(图1-19)是俄罗斯导演亚历山大·彼德洛夫于1999年创作的一部将油画绘于玻璃之上的动画作品。导演克服了环境与技术带来的种种困难,制作出了具有超强震撼力、曲折情节的动画。《老人与海》将西方油画与现代动画融为一体,大放异彩。

图1-20　动画短片《苍蝇》

(二)短小精炼

动画短片最为突出的一个特点就是时间短。创作者不仅要讲故事,还要在有限的时间里更好地表达丰富的思想和感情。创作者把多年的艺术思维和创作经验运用到短片的创作过程中,以高度概括的表现手法表达主题思想与故事内容,以流畅的镜头语言来传达细腻的情感,通过对细节的处理完成对角色神态的刻画。

《苍蝇》(图1-20)是匈牙利导演法兰斯·罗夫茨于1980年创作的动画短片,以苍蝇为主观视角,用熟褐色的素描效果描绘了一只原本在森林中自由飞舞的苍蝇,误闯入人类社会后被做成冰冷的标本的故事。整个短片通过苍蝇刺耳的嗡鸣声与摇晃的镜头,让观众感知到苍蝇在未知的人类世界里飞舞、歇息、撞击、躲闪,但最终还是被做成了冰冷的标本。短片虽然只有短短的3分钟,但同样也体现了导演对创作思路和表现形式的探索,以及对镜头语言的尝试和美学情趣的创新。

(三)独特创意

动画短片一般是由个人或工作室创作完成的。大多数动画短片具有独特的构思、独立性和原创性。在

动画短片中,创作者有更多、更大的发挥空间,没什么创作约束和商业压力,可以最大程度上实现创作者的创作理念。

《举手之劳害地球》(图1-21)是动画导演吉弗威·伯德于2009年创作的动画短片。这部动画短片反其道而行之,大肆鼓励大家一起来污染环境,然后把污染环境的后果反讽式地美化,风趣幽默而又发人深省。

(四)内涵丰富

很多动画短片在创作思路上与主流动画存在着一定的差异,它们不完全是为了取悦大众,还体现出创作者对社会弊端的不满,或对世俗标准价值的批判,还有对现代艺术观点的表达。他们创作的动画短片具有丰富的内涵,启发、警示世人,具有一定的研究价值。

《父与女》(图1-22)是荷兰动画导演迈克尔·度德威特于2001年创作的一部深具内涵的动画短片。短片仅仅8分钟,却以极简约的绘画风格描绘出了黑与白、天与地、父与女、生与死,没有对白,没有精致的人物形象,看似剧情单调、乏味,但却蕴含着丰富的内涵,有一种悲凉和忧愁的氛围,是一种情感,是一种回忆。

图1-21　动画短片《举手之劳害地球》

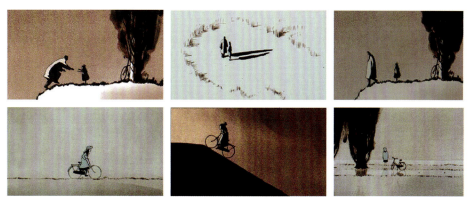

图1-22　动画短片《父与女》

拓展训练

1. 浅析三维动画的制作流程。
2. 动画短片的艺术特点是什么?

第二节 动画短片的分类

思政目标	认知行业发展,掌握动画分类 继承我国老一辈动画人的优良传统
能力目标	掌握用不同手法创作动画的基本原理
参考学时	动画短片的分类(2课时)

随着时代的发展,动画在表现形式上已经突破了绘画性和平面性,变得日益多样化,因此了解动画的分类及表现形式对动画的创作和研究具有非常重要的意义。动画根据不同的分类原则,可以有多种分类方法。本节通过不同的分类来论述不同类型的动画的艺术特点、表现风格和功能。

一、按制作手法分类

按动画的制作手法分类可分成二维动画、三维动画和定格动画。

(一)二维动画

二维动画初始是以传统手绘方式制作,现阶段主要采用二维动画软件绘制。二维动画的画面通常采用"单线平涂"的方法绘制,即在单线勾画的形象轮廓内涂以各种均匀的颜色。这种画法简洁、明快,又易于使数目繁多的画面保持统一和稳定。传统的动画就是二维动画,如图1-23所示。

二维动画制作的软件主要有Adobe Animate、Cartoon Animator、Animo、Spine等,如图1-24所示。

图1-23 二维动画作品

图1-24 二维动画制作软件

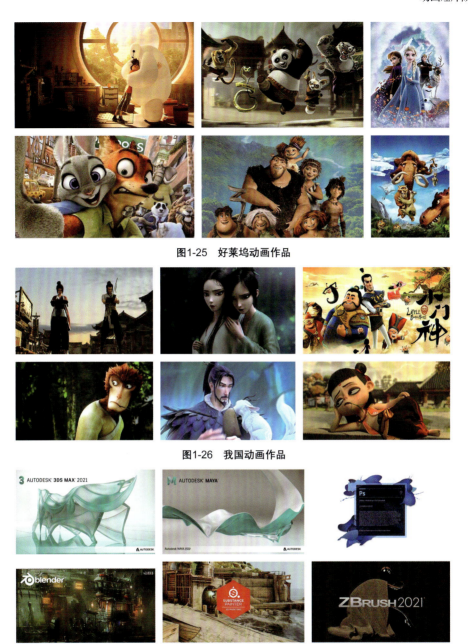

图1-25 好莱坞动画作品

图1-26 我国动画作品

图1-27 三维动画制作软件

（二）三维动画

三维动画又称3D动画,是近年来随着计算机软、硬件技术的发展和提升而产生的一项新艺术形式。目前,国内外涌现出一大批优秀的三维动画。如好莱坞制作的动画作品《超能陆战队》《功夫熊猫》《冰雪奇缘》《疯狂动物城》《疯狂原始人》《冰河世纪》等,如图1-25所示;我国制作的动画作品《风语咒》《小门神》《大圣归来》《哪吒之魔童降世》《姜子牙》《白蛇:缘起》等,如图1-26所示。

三维动画强调的是质感和物体的逼真度,制作的软件有3ds Max、Maya、Blender等。在三维动画制作过程中,除了以上提到的几款常用的三维制作软件,还要结合ZBrush、Mudbox、Substance Painter、Photoshop、Houdini等软件完成创作,如图1-27所示。

三维动画软件先在计算机中建立一个虚拟的世界,设计师在这个虚拟的三维世界中按照表现对象的形状、尺寸、特点建立模型和场景,再根据要求对虚拟世界的模型进行动作设计,计算摄像机的运动轨迹和其他动画参数,最后按要求赋予模型特定的材质贴图,对模型中的布料和毛发进行动力学解算,并为场景设置灯光。当这一切完成后就可以让电脑进行渲染运算,生成最后的画面。

(三)定格动画

定格动画历史悠久,在动画诞生初期,便有人在黑板上用粉笔进行绘画,然后用摄像机逐格拍摄。定格动画的拍摄手法,一般是将拍摄物摆好姿势后使用摄像机逐格拍摄,然后将拍摄的图片进行剪辑合成,最终生成连续画面进行播放。通常所说的定格动画都是以人工制作的黏土偶、木偶、剪纸、折纸、沙子或混合材料等为拍摄对象的动画。

二、按艺术手法分类

按动画的艺术手法分类可分为水墨动画、剪纸动画、黏土动画、偶动画等。

(一)水墨动画

水墨动画可以称得上是我国动画发展史上一项前所未有的创举。它将传统的中国水墨画引入动画制作中,将国画的笔情墨趣、虚实关系和轻灵优雅的画面效果与动画艺术完美、巧妙地结合在一起。

水墨动画是上海美术电影制片厂于20世纪60年代初试制成功的片种。水墨动画人物造型既没有边缘线,也不是平涂,而是在动画中表现出毛笔画在宣纸上的效果。

从1961年到1988年,上海美术电影制片厂共摄制水墨动画片4部,分别是《小蝌蚪找妈妈》《牧笛》《鹿铃》《山水情》,如图1-28所示。每一部都有其特色,都有所创新,都有所进步。

图1-28　中国水墨动画作品

(二)剪纸动画

剪纸动画是借鉴民间剪纸、皮影等传统艺术的表现特点发展起来的一种动画样式。

剪纸动画的造型设计以侧面形象为主,同时按照需要制作人物的正面、半侧面形象。在设计过程中,会根据剧情需要制作出几套不同大小的造型以适应不同景别的拍摄。由于剪纸动画中所有角色、场景、道具均为片状,基本视觉效果是平面的,所以剪纸动画中的动作少有转体或少以透视的视角运动。剪纸动画主要借鉴皮影在角色身体关节部位装配连接物的方式制作,讲究构图的完整性,不苛求细节,镜头内几乎没有主客观变化,具有舞台化的视觉效果。

《猪八戒吃西瓜》是于1958年创作的我国第一部彩色剪纸动画,由万古蟾执导。除此之外,剪纸动画还有《葫芦兄弟》《人参娃娃》《刺猬背西瓜》《渔童》《金色的海螺》《济公斗蟋蟀》等,如图1-29所示。

图1-29 我国剪纸动画作品

（三）黏土动画

黏土动画是定格动画的一种，它以逐帧拍摄的方式制作而成。一部黏土动画包括了脚本、角色、道具、场景的设计与制作等过程，是一种综合的艺术表现。黏土动画算得上是动画中的艺术品。因为在动画前期的制作过程中，很大程度上要依靠双手进行制作，而且过程是极其烦琐的，十分费人力。黏土动画与计算机动画相比，同样呈现立体效果，但更加原始淳朴、色彩丰富、自然立体。

说到黏土动画就不能不提到英国阿德曼动画公司。该公司是黏土动画制作的代表。其经典作品有《小羊肖恩》《小鸡快跑》《超级无敌掌门狗》《鼠国流浪记》等，如图1-30所示。

图1-30 英国阿德曼动画公司作品

图1-31 捷克木偶动画作品

（四）偶动画

偶动画在定格动画中是最常见的。它用木偶、布偶或混合材料制作的角色进行动画制作。

偶动画是在三维空间中表现动画，相对于新技术的运用，偶动画的制作和拍摄过程都相对烦琐、复杂，材料的成本相对较高。而且角色和场景的创作过程比较费时，所以偶动画相对于其他类型的动画数量较少。但是偶动画凭借其特殊的制作材质，以及逐渐与新技术的融合，更能吸引观众的眼球，产生较强烈的艺术感染力。

偶动画在动画片领域占有极其重要的地位。制作偶动画最成功的国家是位于中欧的捷克。在捷克，木偶戏是一种传统娱乐形式，有广泛的民众基础和历史传统，动画也以木偶剧居多，捷克被称为"木偶动画王国"。捷克著名的木偶大师伊里·特恩卡一生致力于木偶动画的制作，创作出了不少优秀作品，如《仲夏夜之梦》《皇帝的夜莺》《手》等，如图1-31所示。

图1-32　我国木偶动画作品

我国第一部木偶动画片是1947年在东北电影制片厂摄制的《皇帝梦》，之后又拍摄了《神笔马良》《阿凡提的故事》《愚人买鞋》《曹冲称象》等优秀木偶动画，如图1-32所示。

大家所熟悉的《圣诞夜惊魂》《僵尸新娘》则是优秀布偶动画，如图1-33所示。

图1-33　优秀布偶动画作品

三、按传播途径分类

按动画的传播途径分类可分为影院动画、电视动画、新型媒体动画。

（一）影院动画

影院动画就是利用动画技术制作的电影，其叙事明确、故事严谨、剧情紧凑、背景逼真、角色性格突出、动作流畅、画面细腻、音效极佳。影院动画一般采用每秒24帧（帧可以理解为画面）的速度在电影院播放。影院动画结构规范，遵循影视语言法则，一般其长度和常规电影的长度相同，在90分钟左右。影院动画有严格的技术要求且制作周期较长，人力与资金的投入较多，制片风险也较高。如《熊出没·原始时代》《无敌破坏王》《熊的传说》《你的名字》《白蛇2：青蛇劫起》等作品属于影院动画，如图1-34所示。

图1-34　影院动画作品

（二）电视动画

　　早期的电视动画以日本和美国的动画为主。1966年，随着沃尔特·迪士尼的去世，迪士尼公司的创作水平和技术革新都陷入低谷，美国动画业也随之进入了萧条时期，这一时期美国电视动画渐渐发展起来。在日本，由于政府的支持和电视行业的发展，需要大量电视动画的放映，这刺激了日本动画业的发展，日本动画随后占据了亚洲乃至世界的大部分市场。

　　电视动画一般采用每秒25帧的速度在电视上播放。电视动画相对于影院动画来说制作技术较为粗糙。这主要表现在角色和场景细节上，角色动作设计和背景制作简单，色彩不够逼真自然。电视动画在叙事结构上相对简单，部分采用分集的方式叙述故事，集数较多且每集时间相对较短，时长基本在20分钟左右。如《西游记》、《熊出没》系列、《大头儿子和小头爸爸》、《大耳朵图图》、《灌篮高手》、《名侦探柯南》等作品都属于电视动画，如图1-35所示。

（三）新型媒体动画

　　新型媒体动画主要是现阶段流行的网络动画和手机动画。新型媒体动画大多使用二维动画制作软件Adobe Animate CC完成。这种动画制作方便、文件小、传播速度快，便于传播。《我叫MT》《十万个冷笑话》《那年那兔那些事儿》《啦啦啦德玛西亚》《泡芙小姐》等作品都属于新型媒体动画，如图1-36所示。

图1-35　电视动画作品

图1-36　新型媒体动画作品

 拓展训练

1. 运用不同材料创作一个定格角色。
2. 按艺术手法分类，还有哪些动画制作方法？

第二章

动画短片的创作方法

动画短片种类繁多,其创作方法可谓"天马行空"。动画短片创作是毕业设计的演练,是学习动画的必修课程。创作时,要从剧本创意开始,依据一定的章法进行角色造型设计、场景设计。在具体创作中,可以运用民族风格的美术、音乐元素来讲述中国故事。

第一节 动画短片创作要求与剧本写作

思政目标	掌握动画与数字媒体类毕业作品要求 熟知民族化剧本的写作方法
能力目标	掌握剧本的写作方法 熟知动画短片改编的策略
参考学时	动画与数媒类毕业作品要求（1课时） 剧本的写作方法与技巧（1课时） 动画短片的改编策略（1课时） 民族化剧本的写作方法（1课时）

动画与数字媒体类专业是服务于社会发展与文化建设，体现科学与艺术深度融合特色的交叉学科专业，以动画、漫画和数字内容的创作、生产、传播、运营规律，以及相关支撑技术的研发与应用为主要研究对象，在践行社会主义核心价值观、促进人类文明发展、繁荣社会文化、增进文化交流、丰富文化生活、促进经济发展等方面具有重要作用。

动画是用独特的艺术表现手法，塑造充满幻想的虚拟世界。动画作品通过故事情节、主题使观众产生情感共鸣，其中角色的塑造通过其动作表现和对白来实现。与实拍影视根据剧情来选择演员和拍摄场地有所不同，动画的各类角色、场景都通过绘制的方式制作而成。动画创作意念由编剧以文字将其表达出来，比如通过文字描述角色造型、场景设计、故事情节等。因此，动画剧本中的这些阐述，对美术设计、原画设计、背景设计、摄影、作曲、配音等创作部门而言都是重要的提示和前期必要的投入。

一、动画与数字媒体类专业毕业作品要求

视听类（含动画）、交互类和漫画插画类作品选题应确保题材合理、内容健康且具有较高的艺术性和创新性。技术开发类选题应服务于数字内容创作，开发思路合理，技术上有创新点。研究性论文选题应为基于原创性的研究课题，不能是作品分析鉴赏、文献综述类论文。

动画专业的毕业创作应以视听类作品及漫画插画类作品为主；数字媒体艺术专业的毕业创作应以视听类作品及交互类作品为主，如有必要可以辅以研究性论文。鼓励学生跨专业合作进行毕业创作，但创作过程须体现学生自身所在专业的基础知识、能力和素质。

（一）指导要求

为保证和提高毕业创作（设计）质量，高校应针对学生选题提供必要的创作空间和软硬件设施，并指定指导教师。指导教师应对毕业创作（设计）的全过程进行指导，主要职责包括：进行资料搜集或文献检索指导，与学生讨论确定选题，提出明确要求，制订指导工作计划；指导学生完成前期设计或技术方案，跟踪指导，督查进度等；审阅毕业创作（设计）作品，并指导学生进行修改；指导学生进行创作报告（或研究报告）、研究性论文的撰写；完成毕业创作（设计）导师意见撰写，指导学生做好毕业答辩的准备工作，参加学生的毕业答辩等。

毕业创作（设计）作品的署名及著作权归属应符合有关法律规定，避免署名与创作研发工作实际不

符、侵犯他人署名权等情况发生。高校应创造条件，举办学生作品公开展映或展览、邀请同行和社会人士对作品进行评价，还应积极组织学生参与国内外各类专业竞赛、展览，鼓励学生作品在电视、网络等大众媒介上播映。

（二）作品要求

1. 整体要求

动画与数字媒体类专业毕业作品整体要求如表2-1所示。

表2-1 动画与数字媒体类专业毕业作品整体要求

项目	评价标准
题材	应遵守国家有关规定，不出现违反法律、危害社会道德的内容，抵制低俗、庸俗、媚俗之风
原创性	作品中的元素包括但不限于图像、声音、代码等，应全部由学生创作，如有作品元素（如音乐、部分代码）非学生本人创作的，应取得与该元素对应的合法授权并合理标识；作品应具备与知识产权有关的全部信息，包括但不限于作者名称、作品名称和关键字等
画面	应清晰完整、连贯流畅，不应出现与内容无关的扭曲、偏色、模糊、变形、穿帮等问题，水印等嵌入性保护措施不应影响画面效果
声音	作品中的声音应流畅连贯，除必要的情节需要外，应减少尖锐刺耳音效的使用频率；在图像与声音内容关联的情形下，声音应与图像保持同步
文字	作品中出现的文字应规范，应遵循我国《通用规范汉字表》，不应出现乱码、实心字、错字、别字、多字、漏字、倒字，文字差错率不超过万分之一；文字颜色不应与背景颜色相同或相近，应能保证清晰阅读
技术	熟练运用技术手段，无明显的技术瑕疵

2. 具体要求

1）视听类作品

视听类作品（含动画）指采用图像与声音同时连续播放的形式的视频内容，整体要求如表2-2所示。

表2-2 视听类作品（含动画）作品要求

项目	评价标准
工作量	采用逐个拍摄或制作方式的视听类作品（动画作品），正片长度一般不得低于1分钟（以每位创作者的工作量计算），或者满足相应的类似工作量
	采用实拍方法作为主要手段制作的视听类作品，正片长度一般不得低于3分钟（以每位创作者的工作量计算），或者满足相应的类似工作量
题材	题材新颖，积极向上，设定合理，具有原创性和传播价值
叙事性	叙事性作品应以作品各元素是否较好地围绕叙事需要展开作为主要评价指标。作品应故事结构合理，节奏适当，情绪饱满；角色与故事匹配，性格鲜明，角色表演设计合理，反映角色内心情感；动画作品的角色动态应连贯自然，体现出较好的原画设计（或角色动画）水平；镜头构成和剪辑关系应结构严谨、节奏鲜明，不影响观众理解
创新性	非叙事性作品应以艺术观念上的探索和风格与形式上的创新性作为主要评价指标。作品应风格统一，形式新颖；在作品的创作材料、结构与节奏、视觉风格、声音设计的处理上有创新之处
画面	应风格独特，符合作品整体气氛；整体色彩协调，层次控制得当；画面效果丰富，形式统一，细节表现良好；体现出对创作技术手段的熟练运用
声音	声音设计符合作品整体风格，表现力强；声音清晰，控制得当

2）交互类作品

交互类作品包括基于网络，特别是移动互联网的各类人机交互为主要特征的作品，以及利用多媒体装置、可佩带设备的虚拟现实与增强现实作品等，具体要求如表2-3所示。

表2-3 交互类作品具体要求

项目	评价标准
工作量	作品创作的工作量应不少于16周
题材	题材新颖，形式独特，具有一定的实用价值，实现特定的功能
交互性	交互设计思路清晰，用户体验良好；交互反馈顺畅，互动方式与作品题材及内容贴切
技术成熟度	基于特定媒介终端设备的作品，应能正常运行，稳定性和兼容性良好
画面	图形界面设计合理，视觉风格独特并与作品主题贴切
声音	声音符合作品主题，表现力强；声音清晰，控制得当

3）漫画、插画类作品

漫画、插画类作品指主要使用并置的若干幅静止图像，以文字或符号作为辅助性表现手段的视觉艺术作品，具体要求如表2-4所示。

表2-4 漫画、插画类作品具体要求

项目	评价标准
工作量	不少于20页满幅画面的连续性完整作品（依难度可以适度放宽页数要求），或者满足相应的类似工作量
题材	题材新颖，积极向上，设定合理，具有原创性和传播价值
叙事性	叙事性作品应以作品各元素是否较好围绕叙事需要展开作为主要评价指标。作品应做到故事完整，结构合理，节奏适当，情绪丰富；故事情境设定合理新颖；角色与故事匹配且性格鲜明；分镜应符合故事需要，画面构成方式得当
形式创新性	非叙事性作品应以作品风格与形式的创新性作为主要评价指标。作品的画面与文字关系处理恰当，整体感强；风格鲜明，情感或气氛表达充分
技术成熟度	基于计算机或移动设备的交互式动态漫画及插画作品，应能够在目标设备上正常运行，具有良好的稳定性和兼容性；交互体验良好，交互设计思路清晰；声音设计应符合作品整体风格，表现力强；声息清晰，控制得当
视觉风格	表现手法完整、技巧成熟；视觉风格独特、整体气氛突出；色彩搭配协调，层次控制得当，细节表现良好

4）技术开发类作品

技术开发类作品指应用于网络，特别是移动互联网，以及基于数字内容创作软件进行的工具开发、技术问题解决的作品，具体要求如表2-5所示。

表2-5 技术开发类作品具体要求

项目	评价标准
工作量	程序开发的工作量应不少于16周
实用性	技术方案思路清晰，构架合理，具有一定的实用价值，实现特定的功能
创新性	作品应基于领域内新型的技术架构，反映行业技术的发展趋势
技术成熟度	基于特定目标设备的作品，应能正常运行，稳定性和兼容性良好
界面	软件类作品的图形界面设计合理，风格独特并与作品功能贴切，交互体验良好

5）研究性论文

研究性论文指在数字媒体技术专业领域内，完成特定的算法或技术研发，并以论文作为主要研究成果，不包括文献综述类或评述性的论文。动画、数字媒体艺术专业不得以研究性论文作为毕业创作（设计）成果形式。研究性论文的具体要求如表2-6所示。

表2-6 研究性论文的具体要求

项目	评价标准
工作量	研究工作的工作量应不少于16周
应用性	论文的技术方案思路清晰，构架合理，具有一定的应用价值
创新性	应基于领域内新型的技术架构，反映行业技术的发展趋势，在现有技术基础上具备一定的创新性
完成度	论文应是证实了某个特定的假设，或实现了特定的功能，在选题范围内实现了特定的研究目标
规范性	论文应行文流畅、用语准确、格式规范，符合学术论文的一般要求。不得有抄袭、剽窃等学术不端行为

（三）作品提交

主要内容包括创作作品视频、片花、作品信息统计表、生活照片、作品截图、作品海报、人物设定、场景设定、剧本、分镜头台本。Flash作品需要提交fla源文件；三维作品需要提交主要人物的模型、主要场景源文件（刻录速度4×，文件以"学生姓名·作品名称"命名），刻录DVD光盘2张（装在光盘盒或袋里，写清本人的学号、姓名、作品名和导师姓名）。具体要求如下。

（1）作品主要内容：内容健康、积极向上，不涉及淫秽、暴力、反动等内容；技法不限，二维、三维、定格动画，以及二维、三维动画结合等均可。

（2）设计要求：要求原创，正片内容不低于3分钟（不包含片头和片尾）。

（3）分辨率要求：高清输出（分辨率为1920×1080P或者1280×720P），原始分辨率不低于720×576P，格式为MOV、AVI或MPG，请用H.264的通用压缩码，以免无法正常播放。如有对白，应自行添加中文与英文字幕。

（4）15秒作品片花：原始分辨率不低于720×576P，格式为MOV、AVI或MPG，请用H.264的通用压缩码，以免无法正常播放。

（5）附件：以电子文档的形式提交1张作品信息统计表、1张导演生活照片，5张作品截图，1~2张6cm×8cm作品海报（JPG格式，尺寸在17.8cm×12.7cm以上，分辨率300dpi）。

（6）片头与片尾：片头统一添加学校及动画专业图标，形式不限；片尾字幕设置按照字幕模板设置为中英文对照的形式。影片中严禁出现水印。

（7）展板：每名学生制作一块90cm×200cm（竖版）彩色喷绘KT板，展板版式应该统一，如图2-1所示。

图2-1 动画短片《有一天》毕业设计展板
（注：图中字符存在不规范之处）

（8）海报：每部作品至少一个，尺寸为60cm×90cm（竖版、KT板彩喷），如图2-2所示。

二、剧本的写作方法与技巧

剧本，广义的解释为文学作品的一种体裁，由剧中的人物对话（有的有唱词）和舞蹈指示等构成，是戏剧演出的文字底本。剧本是编剧为电影、电视节目或电子游戏所写的文本，是由"何时、何地、何人"组成的具有设计图作用的文本。与小说形式不同，剧本可以是原创作品，也可以改编自现有的作品，其中还对人物的动作、行为、表情和对话进行了叙述。

匈牙利电影编剧贝拉·巴拉兹说："有声电影诞生以来，剧本就自动跃居首要的地位。"日本著名电影大师黑泽明说："一部影片的命运几乎由剧本来决定。"一部成功的动画作品，离不开一个优秀的动画剧本，即"一剧之本"。动画剧本包含动画电影、动画电视剧、动画短片的剧本，动画作品作为一种特殊的视听产物，其剧本创作用独有的思维和语言进行故事讲解、情感传递。动画剧本是用

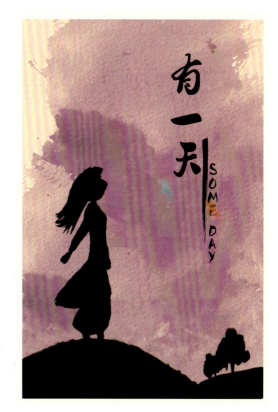

图2-2　动画短片《有一天》海报

文字语言描写和叙述出动画人物的造型、动作和故事情节发展的具体形态，以及对话、画外音等要素的文学剧本，它一定要为导演和美术设计留下较大的二度创作的空间，同时也要控制、制约二度创作的力度和幅度。因此，动画剧作者要尽最大的努力，写出既充实完整、生动有趣又适合二度创作的文学剧本，再通过导演的改编和分镜师的绘制，让观众感受到画面与文字所要表达的情感。正如美国电影剧作家悉德·菲尔德所说："剧本就是一个由画面讲述出来的故事。"而动画剧本就是用动画画面讲述出来的故事。动画短片的故事情节都相对较短，经常为突出主要情节而概括或者省略其他枝节。

（一）动画短片剧本的特点

1. 制作流程特殊化

一个优秀的动画剧本首先是一部文学作品，而后进行动画剧本的创作。进行动画剧本创作需要剧作者有文学创作能力和讲故事的能力，所讲的故事是否吸引观众，是不是观众想象的、期待的，是否在情理之中、意料之外等尤为重要。没有一个好故事，再优秀的制作也无法成就一部经典。

动画片是一类独特的影片，它以高度假定性的绘画或其他造型形式，借助于创作者丰富的想象力，运用高度夸张的表现手法，以特定的故事表达人们的某种情感和思想。动画的制作与实拍影视相比有其特殊性。在真人实拍的影片中，剧本指导着导演的拍摄，演员也是在剧本的框架内发挥自己的演技。动画制作具有高度假定性，可能没有真实场景和演员的参与，甚至没有真实的摄像机存在（定格动画除外），在剧本创作、人物设计、场景设计结束后，直接由分镜人员绘制台本。动画分镜头台本是以图画展现动画剧情的第一个步骤，它决定了一个镜头的构图和美感，其中必须注明画面的光效和气氛表现，同时它还决定了以后动画工作的程序，所以动画制作的特殊性使其不能像电影那样具有一定的自由度。实拍影片导演与

剪辑师可以在后期对影片的镜头长度、剪辑方式甚至是整体段落结构进行大幅的调整以获得更好的视觉效果与影片节奏,动画片制作方式与制片管理的特点(严谨、细致,甚至苛刻)使得动画片从一开始就必须严格把握每一个环节(镜头、光线、色彩、角色、声音等的设计)的配合与最终的镜头效果。

因此,写作动画剧本时应具备镜头和剪辑意识,而整个影片在剧本创作阶段就基本确定了其基调,然后分镜师再根据文字剧本绘制每一个镜头细节。动画的制作成本相对较高,动态分镜预演可以让人提前看到影片大貌,从这一点上讲,动画的剪辑在前,电影的剪辑在后。动画剧本和影视剧本的创作要求是不一样的,动画剧本创作要更为严谨和精确,只有前期的工作准备周详,后期制作才能顺利进行,否则一步错,步步错。

因此,动画艺术对剧本创作者的要求更高,在从事动画创作之前,你必须首先具备绘画或雕塑能力,并且同时对电影艺术有着非常深入的了解,还要掌握动画艺术独特的技术原理,总而言之,一位有着较高艺术修养的艺术家才能驾驭这一高度综合性的艺术。

2. 文学语言视觉化

所谓视觉化,指的是动画剧本的叙述语言必须符合影视创作的特点,力求描绘出具体、生动和可感的视觉形象,要具有鲜明的画面感,能被直接表现在影视画面上,而不像其他文学作品那样追求语言的风格和感染力。普罗夫金说:"编剧必须经常记住这一事实,即他所写的每一句话将来都要以某种形式出现在银幕上,因此,他所写的字句并不重要,重要的是他的这些描写必须能在外形上表现出来,成为造型的形象。"也就是说,动画剧本语言不能是单纯的文学语言,必须是影视语言、视觉语言,使它们和银(屏)幕上的视觉形象发生直接关系。读者在阅读剧本时,应能"看见"或联想出未来影片中一幅幅运动的画面,"听到"这些画面中的声音。因此,编剧必须用影视思维方式来创作剧本,剧本语言要避免抽象的陈述和抒情,无论是对剧情的交代、对人物的描写,还是对环境的提示,都应使用视觉特征明显的文字表达方式,把各种时间、空间氛围用直观的视觉感受量词表现出来,力求描绘出具体生动、直观可感的视觉形象,以便于影视剧的拍摄。对于无须实景拍摄且主要通过美术创作来呈现场景的动画剧本而言,就更要强调剧本语言的视觉性特征了。

如对天气的描写,"今天天气真好"是一般的文字表达,抽象而且不具备画面感。在剧本中则必须写出明确的视觉感受,可以写"万里无云",也可以写"蔚蓝的天空中有朵朵白云"等。这样的文字表达出了明确直观的视觉印象,是符合剧本要求的影视语言。在表现一些抽象的内容,如人物的情绪、感受、心理活动和环境气氛时,可使用内心独白(画外音)、动作表情的特写和具有象征、暗示作用的空镜头(如用阴沉的天气、暗淡的光线渲染压抑的气氛)等形式,将抽象的内容转换成具体可视的画面。

在人物语言方面,剧本尤其讲究简练、个性化并富于动作性。为了不破坏剧情节奏,剧本中一般没有冗长繁多的对话,尽可能简洁并富有表现力,力求配合人物的行动和各种神情姿态,通过视听手段的综合,更鲜明地揭示人物性格,强化影视艺术对视觉形象的塑造。此外,现代科技的发展也为影视人物语言提供了多样化的形态,呼吸、哭泣、低语、叹息这些边缘性的语言形式都可纳入影视语言的造型手段范畴。

在动画剧本《花木兰》中,当父亲将奉旨出征时,剧本文字如下。

[木兰家]

晚上花弧打开他的军械库,拿出他的剑,准备练习武术,但是由于他的右腿受伤而打了个趔趄。木兰在门后看着,深深叹息。

晚餐时,花弧、花奶奶、花夫人和木兰默默地吃饭。木兰突然站起来,重重地把茶杯摔在桌子上。

木兰："你不应该去!"

这里,通过木兰的叹息、动作(默默吃饭、突然站起来、摔杯子)、简短有力的话语这些画面感极强的语言,充分地表现了她对父亲的关爱、担心的心理和刚烈的性格,为下文替父从军做了很好的铺垫。

3. 结构蒙太奇化

蒙太奇最早来自法文montage,是建筑学的词语,意为构成、组接、装配,后来被借用于电影艺术理论中,表示电影镜头的剪辑和组接。随着影视艺术的不断发展,蒙太奇不断被赋予新的含义,现已成为影视艺术最基本的思维模式和视听语言的基本表达方式,蒙太奇也就成了影视艺术的专用名词。

蒙太奇虽多为导演所用,但由于影视剧剧本为拍摄而创作,故在形式上也要遵循蒙太奇的结构形式。这主要表现为剧本是按逐个幕、逐个场、逐个镜头来写的,以场面为叙述单元(一般是在一个地点、一个时间的一个场面,就叫作"场"),每个场面由一个或数个镜头组成。"剧本"包括"幕","幕"包括"段落","段落"包括"场","场"包括"镜头"。或者可以反向理解,"镜头"组成"场","场"组成"段落","段落"组成"幕","幕"组成"剧本"。

随着场景的变换,场面也跟着变换,场面之间和镜头之间都通过蒙太奇联结。这与叙述类文学作品以自然段为叙述单位、以文字进行内在逻辑联结不同。构成剧本的单位如图2-3所示。

图2-3　构成剧本的单位

通俗地说,"段落"就是构成影视剧叙事的几场戏。这几场戏由一条戏剧性的故事线连接起来构成整部影视作品。比如动画片《花木兰》的叙事得以完整地表现,有赖于如下几个段落的完成。

第1幕——开端

段落1:匈奴进攻中原,皇帝下令征兵。

段落2:木兰见媒婆却以失败告终。

段落3:赐福到木兰村子征兵,木兰决定替父从军。

第2幕——中段

段落4:木须被逼与蟋蟀去帮助木兰。

段落5:行进中的单于与匈奴军队。

段落6:木兰很艰难地融入士兵团体,并且成为一名合格的士兵。

段落7:单于和军队进入潼关。

段落8:赐福受木须的欺骗而带领军队奔赴潼关。

段落9:潼关遭遇匈奴军队,恶战;木兰显示出独特的能力与超人的勇气,并在恶战中受伤。

段落10:木兰被发现是女子,被军队遗弃;在发现匈奴军队并未被冰雪压死后决定去通知军队。

第3幕——结尾

段落11：木兰最终带领几位好友打败单于，救出皇帝。

段落12：木兰回家，李翔借故寻找木兰。

上述十二个段落连接起来构成影片的三幕结构，并构成影片完整的叙事脉络。而如何呈现每一个独立段落的表现意图，则要从构成段落的"场景"谈起。

如《花木兰》剧本的第一部分分为"长城""宫殿""木兰家""城镇街道"等七个场景。这种结构的要点在于：一是剧本不必按时空的固有秩序连续构成，它可以随意调度时空，按照需要来压缩、延伸或自由穿插影视时空，在叙述上更自由；二是剧本以镜头方式呈现场面，用画面来讲故事，而不作内在联系与变化的解说，它只是通过画面的变换组合，灵活简洁地叙述和表达丰富深刻的思想情感。

蒙太奇是影视的基本构成手段，在动画创作中同样起到重要的作用，它是编剧、导演等用来架构故事、重塑时空、营造节奏、突出重点、强化感情、深化主题的艺术创造方法。动画编剧要自觉且善于运用蒙太奇技巧，从而使剧情架构完整流畅，这也会使根据剧本所拍摄出来的影像更吸引人、更富有戏剧性。

4. 文字语言动态化

影视艺术的画面是以镜头运动为基础的画面，编写剧本时要注重镜头和人物的运动状态，要将文字语言的静态描写转换成视听艺术中的动态描写，描绘出一幅幅流动的画面。动画大师诺曼·麦克拉伦说过："动画不是'会动的画'的艺术，而是'画出来的运动'的艺术。"其中作为叙事主体的人物的强烈动作性是核心内容，因为其他一切的运动，如物体、场景的运动，都是为人物运动服务的。因此，动画剧本必须遵从影视艺术的动态造型特点，写出人物的运动状态，把人物的动作性与动态画面结合，这样才能展现人物的内心世界，塑造出鲜明生动的人物形象。

如动画片《狮子王》中的一场戏，在展现刀疤这个人物形象时描写如下。

[刀疤的洞穴]

一只老鼠在洞中寻找食物。

突然一只大狮子手掌置于地面，捕捉住它。

刀疤慢慢地把玩着那只吱吱叫的老鼠，在把玩的时候，它和它说话。

刀疤嘴笑着，开始把老鼠放进它的大嘴中。

通过动作描写，刀疤的残酷阴险可听可感，其形象呼之欲出。动画片《狮子王》的剧本创作具备了影视剧本的一般特点，是影视思维结合文学表达的典范，故事内容富有影视艺术造型的表现力。

与一般的影视剧本相比，动画因其"动"的特性而更强调视听和运动效果，动画剧本因而也更注重将造型元素、动作元素和声音元素作为描写的内容，情节结构、人物关系、道具与台词等描写都应该有声有色、可视可听。

（二）编写动画短片剧本的方法

1. 做生活中的有心人

作为编剧，对于经历过的事件的主要情节，要能在脑子里形成深刻的印象，并可以生动地叙述出来，表达的时候不能过，也不能留（含蓄），要做生活中的有心人。

进行剧本创作时，精神能够高度集中，达到一种投入甚至入迷的状态。

要阅读大量的经典名著，将好情节、好句子记录下来。

灵感就是路径，要不断思索、不断努力。一句话、一个细节，都要一点一滴地积累。多则多记，少则少记，但不可不记。这样有利于培养与提高记录生活的能力。

善于听取他人的意见，有故事、有点子就讲。在别人提意见的时候用心听。在不断讲述的过程中丰富自己的剧本。

2. 了解优秀剧本的要素

编写生动有趣的故事，比如塑造一个虚拟的环境，为角色加入科幻或者超能的特点，赋予角色的动作及细节以夸张的想象。

控制剧情节奏与韵律，开篇进戏一定要快，并随着情节冲突的展开把人物介绍出来，不可使观众产生审美惊奇和审美期待。

善于制造悬念。要注重角色性格的不同，使不同角色对于同一事件的态度有所区分。塑造角色关系要注重剧情戏剧性的发展，以及其中角色情绪的变化，并适时地制造高潮。

动画短片要具有动作性等，剧本的语言也需具有动作性，能用动作表达剧情时尽量不用对白、旁白；剧本的对白要具有一定的幽默性，对白文字要简洁生动且内涵丰富，并且要生活化、口语化，要能表现人物的内心活动。

动画剧本一定要注意细节描写，如一个场景、一个道具、一个动作、一个眼神等；若是改编的故事，要在原故事的基础上推陈出新，要曲折，要有新时代的另类见解；结尾处要揭晓之前设置的悬念，要会"抖包袱"，要有意料之外、情理之中的结局，并符合主流的审美观念。

3. 注重剧本动作

戏剧动作是戏剧艺术的基本表现手段。亚里士多德在《诗学》中把动作作为戏剧的特殊表现手段。他指出，戏剧模仿的对象（内容）是行动，而模仿的方式则是动作。从表现内容来说，戏剧是行动的艺术；从表现手段来说，戏剧是动作的艺术。戏剧就是用动作去模仿人的行动，或者说是模仿"行动中的人"。正如亚里士多德所说，动作是支配戏剧的法律。

动画离不开戏剧动作，一连串的动作构成了无数个画面，创作者必须通过无数个画面把自己想表达的东西直观地再现给观众。戏剧动作是塑造角色最基本的手段，主要表现为角色自身的动作。戏剧动作包含外部动作（形体活动）和非外部动作，外部动作具有直观性，将角色的行动、事件以及矛盾冲突的发展直观地展现在观众面前。角色的心理活动本身是非直观的，各种揭示心理活动的动作方式，是非直观心理内容的外在表现，因此其具有戏剧性和含蓄性。

角色对话也应具有动作性，对话是两个心灵的交往，应该是相互影响的。对话的结果应使角色双方有所反应，以使故事情节有所发展，成为剧情发展的一个组成部分。

4. 塑造戏剧悬念

悬念即读者、观众、听众对文艺作品中人物的际遇、未知情节的发展变化所持的一种急切期待的心情。期待，是一种非常美好的艺术享受。悬念是剧本和动画片引起观众兴趣的重要手段之一，也是艺术作品的一种表现技法。

制造悬念的技巧如下：先把悬念讲出来，看剧中的角色如何去处理事件，怎样承受事件的结果，要设计出观众知道、剧中当事人不知道的效果，这样观众才能产生一种审美期待；把故事的真相安排到最后，让观众和剧中的角色一起猜。悬念是深入剧本主题的先决条件，全剧总悬念和细节悬念的关系紧密，总悬念是笼罩全剧本的大悬念，而细节悬念是让观众随时通过剧中的一个细节、一个场面、一句台词、一个动作等瞬间就可以解决的悬念。要想进一步加强悬念的效果，让观众百看不厌，编剧应该利用人物独特的性

格与人物之间复杂多变的关系来制造悬念，不能单单依靠简单的情节。若想逐步加强悬念，不同的悬念要形成有机的联系，后一个悬念要比前一个更有力度，解开一个悬念时，新的悬念要及时跟上且不能脱离总悬念。

5. 运用夸张手法

动画与实拍影视作品相比，有如下优势：动画比实拍影视作品具备更丰富的想象空间；实拍影视作品是真实的实影，但动画不用真实的实影拍摄，它充满想象且更具备浪漫主义色彩；动画可以不用写实的手法照搬生活来反映现实，可以采用虚拟的比喻、象征、夸张等许多手法反映生活本质，揭示生活真理；动画的创作手法比实拍影视作品更加大胆、夸张、幽默，可以浮想联翩。

动画是影视艺术与造型艺术相结合的一种艺术，在夸张、幽默的运用上比实拍影视作品更加不受内容形式、时间和空间的限制。为了让剧中角色和事件给人留下深刻的印象，要强调夸张的作用。不但角色性格要夸张，形象动作也要夸张。动画能够让更多的动物或想象中的动物参与到剧本当中来，并为动物赋予人的性格和感情，塑造出有趣的形象，在色彩设置上也更能满足人的审美要求。

三、动画短片的改编策略

动画短片的改编是指运用动画思维，遵循动画艺术的规律和特点，将其他文艺形式的作品再创作成动画剧本的艺术现象。改编作品在世界各国动画短片中占据相当大的比重，历来是动画短片创作的重要来源，它实际上肩负着普及文学名著、扩大动画题材、开拓自身艺术表现领域的使命。作为动画短片创作中的一个重要方面，动画改编作品具有独立的品格和特殊的审美价值。动画短片改编对象的范围甚广，如戏剧、小说、散文、诗歌、故事、民间传说、神话等，均可用来进行艺术再创作。

（一）经典文学作品的改编

动画作为一种独立的艺术形式，艺术性成为其追求的目标。在艺术与技术之间寻找平衡点成为动画的最高追求。改编经典文学作品的做法在很大程度上为动画创作提供了一条捷径，动画制作者可以借助已有的经典文学作品，站在巨人的肩膀上对动画天生的薄弱环节进行弥补。与此同时，经典文学作品的改编也为改编这一艺术创作手法拓宽了范围，使其不只局限于文字，而成为一种更为宽泛、更为有效的改编——从文字到影像。

在奥斯卡获奖动画短片中，经典文学作品的改编十分常见。这种改编最早出现在1934年的动画片《乌龟和兔子》中，此动画就取材于古希腊《伊索寓言》中的《龟兔赛跑》；1939年的动画片《丑小鸭》取材于丹麦童话家安徒生的作品；1972年获奖作品《圣诞颂歌》的主题内容改编自狄更斯的同名小说；1987年获得奥斯卡最佳动画短片的《希腊悲剧》由比利时的尼科尔·冯·格特慕担任导演和编剧，短片以古希腊悲剧式的描写，诉说整个人类文明面临的共同窘况；1987年的《种树的牧羊人》改编自法国作家让·吉奥诺的同名小说。这些以剧本改编为基础的动画短片，在忠实原作、尊重原作的基础上进行创新，并不是亦步亦趋地生搬硬套。其强调的是忠实原作的精神，再加上动画创作必不可少的创造性。创造性能赋予原作新的生命力，使得这些内容上借鉴各种文化的动画短片看起来并没有在诠释原作上大费周章，而使原作改编到动画这个载体上有了新的活力与鲜活的想象力。经典文学作品改编的奥斯卡获奖动画短片如图2-4所示。

1934年《乌龟和兔子》　　　　1939年《丑小鸭》　　　　1987年《希腊悲剧》　　　　1987年《种树的牧羊人》

图2-4　经典文学作品改编的奥斯卡获奖动画短片

（二）经典绘本的改编

绘本改编的动画最初面向的是儿童教育领域，近年来才开始逐步向成人受众发展。经典绘本改编的动画兼具传统媒体和新媒体的特点，题材和美术风格上参考经典绘本作品，制作和视觉体验上遵循动画的基本创作原则。

由绘本改编的动画多数为动画短片，内容短小而精悍，在原作基础上进行改编，保留了原著的故事性和美术风格，并注入导演的思想解读。"旧貌换新颜"的形式兼具了先锋的创意性和朴实的大众性，使得绘本改编的动画无论从角色造型还是场景风格看都成为独树一帜的艺术形式。从动画创作角度来看，经典绘本改编的动画短片赋予了动画人独立制作的可能性，其篇幅短小，因而投入的人力和物力成本较低。经典绘本兼具商业性、艺术性、创作性，而改编成的动画通过影像叙事增强了原著效果，使得绘本改编成为动画艺术家大展拳脚的平台。由绘本改编而来的动画，从内容上分可分为：根据完整绘本内容改编、截取部分绘本内容改编、扩充绘本内容改编。

现代意义上的第一本绘本《彼得兔的故事》于1902年由英国女作家毕翠克丝·波特创作。随着大量图画书慢慢发展为绘本后，由绘本改编的动画开始萌芽。1941年，罗伯特·麦克洛斯基创作的绘本《让路给小鸭子》被改编为动画形式的《给小鸭子让路》，但该片只是简单运用了绘本画面的推拉摇移，还不能称为真正意义上的绘本改编的动画。1963年，真正意义上的绘本改编动画《下雪天》问世。1965年查克·琼斯导演的动画短片《线恋点》，改编自诺顿·杰斯特的绘本《当点遇见线》，该片获得了奥斯卡最佳动画短片奖和戛纳电影节金棕榈最佳短片奖。1982年的动画短片《雪人》是由英国作家雷蒙德·布利吉斯的同名绘本改编的，并于1983年被提名为奥斯卡最佳动画短片。我国最早的绘本改编动画是2006年的《微笑的鱼》，由石昌杰导演，这部短片改编自著名画家几米的同名绘本。2006年日本导演山村浩二制作的《年老的鳄鱼》，改编自法国画家利奥波德·乔沃（Léopold Chauveau）的绘本 Le vieux crocodile，并荣获第11届广岛国际动画片电影节优秀奖等。2008年英国著名动画工作室AKA将奥利弗·杰弗斯的绘本《远在天边》搬上荧幕。2009年BBC出品了改编自作家朱莉娅·唐纳森及插画作家阿克塞尔·舍夫勒的同名作品《咕噜牛》。2009年新加坡李金苹的绘本处女作《大象与树》被改编为动画短片，并在第九届日本野生生物电影节上荣获最佳动画奖。2010年华裔漫画家陈志勇将自己的同名绘本改编为动画《失物招领》，该片获得了2010年安锡国际动画影展最佳短片，并获得第83届奥斯卡最佳动画短片奖。2019年改编自同名绘本的动画短片《发之恋》，获得第92届奥斯卡最佳动画短片奖。绘本改编的动画短片如图2-5所示。

 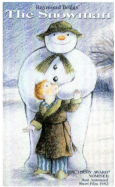 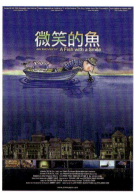

1965年《线恋点》　　1982年《雪人》　　2006年《微笑的鱼》　　2006年《年老的鳄鱼》

2010年《失物招领》　　2009年《咕噜牛》　　2010年《失物招领》　　2019年《发之恋》

图2-5　绘本改编的动画短片

此外，也有节选部分绘本内容改编和扩充的作品。例如2001年的《麦兜故事》是由我国香港作家谢立文、画家麦家碧创作的，目前以麦兜为主角的动画电影已上映多部；2004年上映的动画电影《极地特快》改编自艾尔斯伯格创作的同名绘本；2008年上映的动画电影《霍顿与无名氏》是根据苏斯博士的绘本《霍顿奇遇记》（Horton Hears A Who）改编；2009年Ubisoft公司根据畅销绘本《阴天有时下肉丸》改编出动画《天降美食》；2010年《你看起来好像很好吃》动画版内容由宫西达也的《霸王龙绘本系列》改编而来；2018年的《大坏狐狸的故事》改编自导演本杰明·雷内的原创绘本《坏狐狸》。绘本改编的动画电影如图2-6所示。

2001年《麦兜故事》　2004年《极地特快》　2008年《霍顿与无名氏》　2009年《天降美食》　2010年《你看起来好像很好吃》　2018年《大坏狐狸的故事》

图2-6　绘本改编的动画电影

（三）其他类型作品的改编

1. 漫画改编

漫画改编的动画具有风险小、投资少、受众稳定等特点。风险小主要在于漫画的销量和消费市场的反馈信息可以成为判断改编作品市场潜力的最重要的参考指标。20世纪30年代美国连环漫画进入发展黄金阶段后，以《超人》《蝙蝠侠》为代表的英雄漫画成为动画改编的热门题材，同时侦探、警匪、科幻等题材的漫画也陆续被改编成动画。然而这类改编最为典型的还属日本动画，日本能打破美国迪士尼动画的垄断地位主要归功于日本漫画在全球广泛的影响力。

日本动画往往依赖于成熟的漫画市场。日本发达的漫画产业有着针对不同年龄段受众的各种题材的漫画，既有《超时空要塞》《高达》为代表的科幻漫画，《美少女战士》《魔卡少女樱》为代表的少女漫画，《名侦探柯南》《死亡笔记》为代表的侦探推理漫画，也有《棒球英豪》《足球小将》为代表的体育漫画等等。这些漫画纷纷被改编成动画。日本种类繁多、数量庞大的漫画使其牢牢占据全球第一的位子，漫画改编成的动画也自然占据了日本动画作品最大的比例。日本漫画改编的动画作品如图2-7所示。

2. 游戏改编

游戏改编的动画作品同样有其庞大的受众群。当前游戏产业庞大，可以说电子技术的革新为游戏产业的产生和发展提供了契机。宝可梦是任天堂公司开发的一款育成型游戏，其剧场版动画保持着每年一部的高产量，自1998年的《宝可梦：超梦的逆袭》到2020年的《宝可梦：皮卡丘和可可的冒险》，该系列共推出了23部剧场动画。《最终幻想》是另一个成功将游戏改编成动画的作品，是由Square公司开发的角色扮演游戏，自1987年的《最终幻想1：穿越时空的光之四战士》到2013年的《最终幻想14：网络幻想次时代》，共推出14部游戏作品。还有知名的街机游戏《街头霸王》和《拳皇》，最早作为格斗游戏出现，后陆续改编成OVA动画（原创光盘动画）和剧场版动画。《愤怒的小鸟》是Rovio公司于2009年发布的一款多平台2D游戏，因游戏富有趣味性和益智性而受到广泛欢迎。2012年Rovio公司投资制作了该游戏长达52集的系列动画短片《愤怒的小鸟》。游戏改编的动画作品如图2-8所示。

《圣斗士星矢》

《海贼王》

《灌篮高手》

《名侦探柯南》

图2-7 日本漫画改编的动画作品

《街头霸王》

《愤怒的小鸟》

《最终幻想》

《宝可梦》

图2-8 游戏改编的动画作品

3. 音乐改编

1940年美国迪士尼公司史无前例地对"用动画来表现音乐"进行了大胆尝试。动画电影《幻想曲1940》包括古典音乐作品斯特拉文斯基的《春之祭》、舒伯特的《圣母颂》、巴赫的《D小调托卡塔与赋格》、庞基耶利的《时辰之舞》、柴可夫斯基的《胡桃夹子》组曲、贝多芬的《田园交响曲》、保罗·杜卡的《魔法师的弟子》、穆索尔斯基的《荒山之夜》。其从头到尾没有完整的文学故事，没有对白，但却将画面与音乐结合在一起达到了完美融合的境界。《幻想曲2000》依然采用古典音乐结合动画、先进科技的做法，创造出别具一格的艺术作品，如图2-9所示。

1947年第19届奥斯卡最佳动画短片出现了"撞车"事件，三部提名短片均以音乐为主线进行叙事，分别为《猫的协奏曲》（采用《匈牙利狂想曲第二号》）、《兔子狂想曲》、《肖邦的音乐时刻》（采用《OP.53降A大调波罗乃兹舞曲》、《OP.66幻想即兴曲第四号》），如图2-10所示。

1995年，宫崎骏为"恰克和飞鸟"乐队制作了MV动画短片 *On Your Mark*。2006年的定格动画《彼得与狼》改编自苏联作曲家普罗柯菲耶夫的经典交响童话。2016年，由山村浩二执导的动画短片《萨蒂的"游行"》以法国作曲家埃里克·萨蒂的芭蕾舞曲《游行》为题材进行创作。2010年，导演瑞安·杰里米·伍德沃德（Ryan Woodward）以美国现代舞大师玛莎·葛兰姆的经典动作，绘制了以极度流畅的动作而闻名的现代舞简笔动画短片《想起了你》（*Thought of You*）。其他形式改编的动画作品如图2-11所示。

《幻想曲1940》　《幻想曲2000》

图2-9　由动画来表现音乐的动画电影

《猫的协奏曲》

《兔子狂想曲》

《肖邦的音乐时刻》

图2-10　音乐叙事的奥斯卡最佳动画短片

《On Your Mark》

《彼得与狼》

《萨蒂的"游行"》

《想起了你》

图2-11　其他形式改编的动画作品

四、民族化剧本的写作方法

中华优秀传统文化是中华民族的精神命脉,在新时代传承和弘扬中华优秀传统文化具有重要的时代意义,传播中华美学精神、挖掘和阐发中华优秀传统文化是文化自信的表现与实践。用国产动画传播和弘扬中华优秀传统文化,一方面要大胆继承和弘扬中华美学精神,另一方面要竭力实现优秀传统文化的创造性转化和创新性发展。随着互联网技术和终端平台的高速发展,动画作品应注重与新技术、新模式的有机融合,传统文化题材的动画更应该运用新技术、新应用创新媒体传播方式。提高国产动画质量没有捷径可循,创作者们应该用动画彰显中国传统文化魅力,让动画艺术与传统文化要素交相辉映,升华作品精神高度,提高作品内涵,不断繁荣与发展国产动画,使得国产动画更具国际影响力。

(一)民间故事

钟敬文先生在他的《中国民间文学讲演集》一书中介绍了一位苏联学者对民间故事的界定,这一界定可以从一定程度上表现出民间文学的艺术特点。这位学者说,关于民间故事,广义地说来,有着假想的内容、散文形式的口头艺术作品就叫作民间故事,它们的讲述是为了引起兴趣,偶尔也为了教诲;狭义地说来,仅是幻想的故事叫作民间故事。在这个定义中,要关注几个关键词——"假想""幻想""教诲"。其中,"假想"和"幻想"与动画艺术本身所具有的艺术特征十分接近。我国五十六个民族的民间故事是多姿多彩的,而根据少数民族的民间传说改编的动画片在艺术形式、人物性格、场景设计等方面都体现出浓厚的民族色彩。新中国成立以来,我国动画创作者在少数民族题材上进行了大胆的尝试,创作出数量众多、风格迥异的作品。如《木头姑娘》(1958年)——蒙古族、《一幅壮锦》(1959年)——壮族、《雕龙记》(1959年)——白族、《牧童与公主》(1960年)——白族、《长发妹》(1963年)——侗族、《孔雀公主》(1963年)——傣族、《蝴蝶泉》(1983年)——白族、《火童》(1984年)——哈尼族、《海力布》(1985年)——蒙古族、《泼水节的传说》(1988年)——傣族、《日月潭》(1996年)——高山族、《马头琴的故事》(1997年)——蒙古族、《火把节》(1998年)——彝族、《库尔勒香梨》(1998年)——维吾尔族等,如图2-12所示。

蒙古族 壮族

白族 侗族

白族 傣族

哈尼族 高山族

图2-12 少数民族题材的动画作品

在新的时代语境中，借少数民族故事创作动画、借动画传播中国故事，在中华民族动画风格形成方面发挥着重要作用。《阿凡提的故事》是上海美术电影制片厂于1979年开始制作的动画系列片，是以维吾尔族家喻户晓的阿凡提为主角的一部木偶动画。2018年《阿凡提之奇缘历险》3D电影上映。2007年，取材自蒙古族民间故事的动画电影《勇士》上映。2008年的动画短片《苗王传》是国内第一部蜡染动画片，它取材于苗族人民世代传承的文化，以苗族传统的蜡染手工艺术作为背景，真实地再现了苗族的服饰，使人有耳目一新之感。2015年，广西电视台开展了"少数民族民间故事动画系列片"项目，完成了包括壮族、苗族、瑶族、侗族等少数民族民间故事改编的8部动画片。新时代少数民族题材动画作品如图2-13所示。

构建中华民族文化命运共同体，少数民族题材动画是重要的一环。创作少数民族题材的动画应总结民族化道路的创作经验，只有这样才能有利于我国动画民族化风格的延续与完善。

（二）神话故事

我国历史悠久，神话故事众多，是动画编剧取之不尽的宝库。神话故事反映了古代人们对世界、自然和社会的原始理解，往往涉及宇宙与生命的起源，所创作出的超自然的形象和幻象反映着当时人们的精神特质。以我国四大名著之一的《西游记》为例，从1941年第一部动画长篇《铁扇公主》开始，根据《西游记》改编的动画作品持续推出，如1958年的《火焰山》、1958年的《猪八戒吃西瓜》、1964年的《大闹天宫》、1980年的《丁丁战猴王》、1981年的《人参果》、1983年的《小八戒》、1985年的《金猴降妖》，一直到2015年的《西游记之大圣归来》，改编自《西游记》的动画不胜枚举。

新中国成立后的前五部动画电影（图2-14），均根据神话故事进行改编。1964年的《大闹天宫》改编自《西游记》，1979年的《哪吒闹海》改编自《封神演义》，1983年的《天书奇谭》的构思来源于《平妖传》，1985年的《金猴降妖》改编自《西游记》，1999年的《宝莲灯》取材于《劈山救母》。

图2-13　新时代少数民族题材的动画作品

1964年《大闹天宫》　1979年《哪吒闹海》　1983年《天书奇谭》　1985年《金猴降妖》　1999年《宝莲灯》

图2-14　新中国成立后的前五部动画电影

（三）谚语、寓言、成语故事

在我国传统文化中，谚语、成语和寓言故事中蕴含着深刻的教育意义及丰富的人生哲理，很多动画艺术家由此入手将其改编为动画作品。例如，1979年的《愚人买鞋》由《韩非子·外储说左上》中的寓言故事《郑人买履》改编而成；1981年的《三个和尚》根据民间谚语"一个和尚挑水吃，两个和尚抬水吃，三个和尚没水吃"改编而成；1981年的《南郭先生》根据成语故事《滥竽充数》改编而成；1983年的《鹬蚌相争》出自西汉刘向所编订的《战国策·燕策二》中的成语故事；1988年的《螳螂捕蝉》根据成语故事"螳螂捕蝉，黄雀在后"改编而成。如图2-15所示。

谚语、寓言、成语故事不能直接用来进行动画创作，需要进行合理的改编使其符合时代价值观。例如，"三个和尚没水吃"并不单纯指人多不好，而要指明因为心不齐才坏事。在影片中，创作者将三句话作了进一步的引申和阐发，并使矛盾激化（火灾、救火），最后又使矛盾得到圆满解决（从挑水到吊水)，使得三个和尚从没水吃变成有水吃。这样，观众看完影片后会得出这样一个结论：心不齐、办不成事；心齐了，就能办好事。主题这样处理就把原来消极的东西（没水吃）变成了积极的（有水吃），这样处理，作品的生命力会更强一些，文艺作品的积极作用也能够发挥与凸显。对于动画片《鹬蚌相争》，金鸡奖测评记录中提到，"影片《鹬蚌相争》在思想内容的开掘上有着明显的不足，影片的创作者对于'鹬蚌相争，渔翁得利'这个我国古代寓言本身的思想内涵就理解得不够准确，更谈不上在思想上升华一步、发掘出新的东西了。这集中地体现在对渔翁形象的塑造上。渔翁这个人物，应是个智者。现在影片中的渔翁既无智慧，也缺乏幽默，只是个等而得之、不劳而获的形象"。

1979年《愚人买鞋》

1981年《三个和尚》　1981年《南郭先生》　1983年《鹬蚌相争》　1988年《螳螂捕蝉》

图2-15　谚语、寓言、成语故事改编的动画作品

 拓展训练

1.尝试对经典文学和绘本进行动画化改编。
2.尝试对中华优秀传统文化进行动画化改编。

第二节
动画短片讲述中国故事

思政目标	掌握讲述中国故事的路径 理解民族美术风格和民族音乐的运用
能力目标	能够用动画短片讲述中国故事 将民族美术、民族音乐有机地融入动画短片
参考学时	讲述中国故事的路径（4课时） 民族美术风格的运用（2课时） 民族音乐的运用（1课时）

中国动画自产生以来就与社会、政治、历史等的发展密不可分。如1931—1937年万氏兄弟制作的《同胞速醒》《精诚团结》《狗侦探》，1940年钱家骏执导的《农家乐》（图2-16），1941年中国卡通社（香港）制作的《老笨狗饿肚记》等都是抗日题材的动画，注重政治教化意义。

1949年8月中央下发文件，明确将"为少年儿童服务"作为美术片（动画）的创作方针。若干年后，创作人员提出加上"主要"二字，即"主要为少年儿童服务"，并以"教育至上"为指导，以"寓教于乐"为审美原则。回顾改革开放前近30年的动画创作，大多通过刻画儿童形象来反映现实生活（1965年《草原英雄小姐妹》、1964年《半夜鸡叫》等），或以儿童为主要动画形象创作幻想奇遇故事（1962年《没头脑和不高兴》、1978年《画廊一夜》等），"既有益，又有趣"长期成为国产动画的创作主旨。改革开放之前，国产动画大多以中华优秀传统故事为创作蓝本，并遵循"儒释道"的传统精神内涵，重视教化功能，传播主流意识形态。但同时也存在着普遍缺乏"总体构思"的问题，即主题思想的开掘不够，在人物性格与关系的塑造、风格特色的把握、情节和细节的构思、造型设计与背景美术风格等方面也不够协调，未能有效统一于导演的整体构思之中。

改革开放以后，我国第一部彩色动画长片《哪吒闹海》（1979年），是一部突显创作者解放思想、锐意改革的佳作。1980年的《三个和尚》则用极简的视觉形象和丰富的影视语言来传达影片思想。如图2-17所示。

改革开放前的中国动画多为艺术短片，改革开放以来的40多年中，在政府强有力的政策扶持和中国动

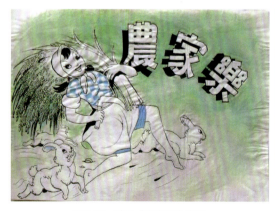

图2-16 动画《农家乐》海报

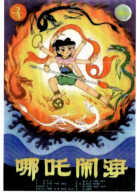 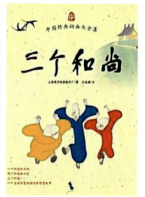

图2-17 《哪吒闹海》和《三个和尚》海报

画人的不懈努力下，中国动画达到了量与质的高速发展。当下动画全球化过程中机遇与挑战并存，新时代的动画人有多努力，中国动画的未来就有多辉煌。改革开放后的动画形式更加多元，同时内容创作应既注重其文学性，又注重动画独特的艺术手法，要通过角色或者情节传达创作者的思想，打动观众的内心世界，形成积极的、广泛的社会效应。在数字技术浪潮下，动画艺术审美产生新的建构，中国动画从业者应勤于探索、勇于创新、敢于竞争，发扬"中国动画学派"精神，打破模式化的创作思维，深度挖掘生动的中国故事，用动画叙事手法讲好中国故事。中国动画业的创作生产机制应适应数字时代和信息社会的发展，尊重市场经济规律，注重动画艺术创作的核心价值观，不断创作出新时代下具有中国特色的优秀作品。

一、讲述中国故事的路径

（一）以动画形式歌唱祖国、礼赞英雄

歌唱祖国、礼赞英雄是文艺创作者践行社会主义核心价值观的具体体现。习近平总书记在中国文联十大、中国作协九大开幕式上指出，要高扬爱国主义主旋律，对中华民族的英雄，要心怀崇敬，用浓墨重彩记录英雄、塑造英雄，让英雄在文艺作品中得到传扬，引导人民树立正确的历史观、民族观、国家观、文化观。2016年的动画系列片《最可爱的人》依据中学语文课文《谁是最可爱的人》改编而来（图2-18）。2020年10月上映了《最可爱的人》动画影片。两部作品将本土英雄故事和"红色经典"动画片的双重文化身份合为一体。

该片的故事原型为抗美援朝作出了卓越的贡献。用电视动画这一载体进行颂扬传播，能对历史英雄人物进行时代化的艺术再现，弘扬英雄气概和爱国精神的社会主义核心价值观，展现出中国动画艺术水平和其中蕴含的昂扬的精神风貌。

宏大叙事是红色经典题材创作的主要叙事方式，红色题材动画《小兵张嘎》《智取威虎山》《翻开这一页》等

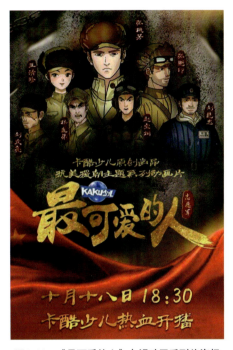

图2-18 《最可爱的人》电视动画系列片海报

都围绕重大历史事件中的典型人物来叙事。以动画为载体的叙事并非只是历史事实的图解，而是力求通过视听语言的编辑将历史人物经典化，传递丰富的文化内涵。

以中国故事为内容的动画片创作只有在制作者、作品、观众三者之间形成闭合的共鸣关系，才能最大限度传播当代中国的价值观，体现中华文化精神。写实性动画是动画创作手法中较难的一种，尤其战争题材，其中避免不了血腥暴力，如何用镜头语言规避这类"少儿不宜"的内容而又不缺失战争氛围是导演组需要解决的又一难题。

国产动画的产量一跃成为世界"高原"，但在世界动画范围内，中国动画缺少"高峰"作品。有数量缺质量、粗制滥造等问题在国产动画剧集片中时有发生，一些动画甚至存在价值观扭曲、娱乐至上等问题，广大动画创作者用优秀作品倡导主流价值观的任务艰巨而迫切。弘扬中国精神、展现中国力量、传播中国价值是动画创作者的神圣职责。

（二）优秀传统文化的创造性转换

优秀的动画作品能反映国家、民族的创新能力和水平，可以吸引青少年的关注，启迪其心灵并影响其精神世界，有助于其形成正确的价值观。"求木之长者，必固其根本；欲流之远者，必浚其泉源。"中华优秀传统文化是民族精神的血脉，中华优秀传统故事是中华民族精神和道德文明的载体。其中蕴含着丰富的道德理念和规范，集中体现了国人的担当意识、民族情感、爱国情怀、社会风尚、荣辱观念、价值标准等，是中华优秀传统文化的集中表达，时至今日还在潜移默化地影响着国人的行为。用动画这一喜闻乐见的形式传承和创新性传播中华优秀传统文化，把其中的自强不息、爱岗敬业、见义勇为、扶危救急、孝老敬亲等优秀品质融入动画创作，使其融入人民生活，可以形成人人传承和发展中华优秀传统文化的生动局面。

动画创作应大力挖掘中华传统文化资源，加强对中华优秀传统故事的挖掘与阐发，用动画这种"特殊"的方式将口口相传的故事进行创造性转化，并进行创新性发展。优秀传统故事与动画形式相融合，可以加强对民族历史的认识与运用，亦是坚定文化自信的表现。对传统故事题材进行改编，还有利于传承古人的道德规范，为观众提供道德滋养。习近平同志指出，"培育和弘扬社会主义核心价值观必须立足于中华优秀传统文化"。因此，动画创作要弘扬中华优秀传统文化中丰富的精神，并使其成为培育社会主义核心价值观的重要给养。

当前，动画创作者在继承传统文化上进行了有益的尝试，如《中华传统美德故事》（中央电视台）、《中华勤学故事》（中央电视台）、《故事中国》、《中华治水故事》（浙江中南卡通）、《中华美德故事》、《中华弟子规》（北京妙音动漫）、《中华德育故事》（内蒙古东联影视）、《老子道德三百问》（河北亚神影视）等。动画片《中华传统美德故事》《中华美德故事》《中华德育故事》《中华弟子规》都是用经典的古人古事传播中华民族高尚的道德情操。《中华勤学故事》围绕中华民族历史中勤奋学习的典范进行创作，寓情于景，托物言志，用古人努力成才的道理感染观众。《中华治水故事》用中国经典的26个治水故事传递"天人合一"的大宇宙生命观点，表达儒释道融通的古老东方哲学。《老子道德三百问》以"道"为魂，以老子一生的事迹为故事主线，讲述老子少年时求知问学，青年时明心得道，得道后传经布道，传播《道德经》中"道法自然"的思想精华等。实践证明，通过动画形式能更好地讲述中国故事，传承和弘扬中华优秀传统文化，引导观众增强道德判断力和荣誉感，传承和弘扬中华美学精神，重构价值体系并引领审美时尚。优秀传统文化相关动画作品如图2-19所示。

动画创作者应增强自信，从"上下五千年，纵横九万里"中挖掘中华好故事，把"我们想做的"变成"观众想看的"，把"观众想看的"融入"我们想做的"，高效地传播中华好故事，用动画形式提高中华文化影响力及国家软实力。

图2-19 优秀传统文化相关动画作品

（三）非物质文化遗产的创新性传播

文化遗产是中华文明的载体。我国有五千年的文明史，汉字从甲骨文开始有三千年的发展史，将动画创作与中华传统文化的传承、创新与发展深度融合，彰显着中华文明的独特魅力，具有深远的意义。动画创作应挖掘民族文化遗产，只有从自身的文化特点出发，国产动画才能传承历史文化，维系民族精神，打造中华民族的"金色名片"，重塑中国动画的辉煌。而要创作出具有鲜明文字特点的优秀动画作品，需要对博大精深的中国文字有深刻的理解，更要有高度的文化自信。中国文字艺术与动画创作结合，不仅在于题材、内容、形式、手法上的创新，还在于动画制作观念和手段上的创新。将这些本土的、民族的中国文字形象经过动态的艺术处理，转化为符合当代文化传播特点的系列动画片，是对中国文字艺术的传承，也是通过国产动画传播本土形象，用动画载体的形式展示有民族特色的诗情和意境，以动画创作手法走民族发展之路的重要手段。

以中国文字艺术为创作题材的国产动画并不常见，其中比较有代表性的为上海美术电影制片厂制作的彩色动画片《三十六个字》。该片的创作可追溯到1983年昂西国际动画电影节，阿达导演与法国孩子用二十几个象形文字共同绘制了《一天在中国》，该片公映后得到国内外观众的广泛好评，也引起观众对中国古老文字艺术的好奇与兴趣。阿达导演根据现场观众与专家的建议，对原片进行改进，制作成动画短片《三十六个字》。汉语和汉字是全球公认的最难学的语言与文字之一，为了使古老的甲骨文焕发生机，阿达导演利用汉字特点之一"象形化"，选取36个象形文字编排成富有生趣的故事，以父子故事的形式展开叙述，暗示民族文化（文字）的传承，故事情节充满奇思妙想，令人拍案叫绝。

当今的社会变革是历史上最深刻和最广泛的，动画创作者可以以"动画+中华文明（文字）"为路径，进行大胆和独特的实践创新。这种实践能够为中国动画的创新与创造提供广阔的空间。例如，在动画角色造型设计中，动画形象的外形和性格塑造是一体的，文字题材的动画造型是对动画角色造型表现的有益探索，便于结合中国传统文化元素塑造出有内涵的角色造型。又如，在动画片《三十六个字》中，主角文字"夫"字的拟人化处理手法，使其在外形上保留了"夫"字书写之貌，又被巧妙地设计为人的剪影，第一横被变形设计为人的草帽，第二横化为人的左右臂，一撇一捺为人的左右腿。片中，"夫"字的走、跑、跳、骑马、思考等动作惟妙惟肖，有形有影、有声有色，体现出中国文字艺术与动画艺术共同追求的意趣、精髓。《字宝宝乐园》则将文字构成要素融入动画角色创作，并注重对笔画角色性格的完美表达，"横"（横横）憨厚、朴实，"竖"（竖竖）爽快且争强好胜，"撇"（撇撇）古怪、调皮，"捺"（捺捺）骄傲、聪明，"点"（小字点）活泼好动，充满灵性和趣味。文字题材相关动画作品如图2-20所示。

将中国文字（汉字与少数民族文字）运用到动画创作中，有利于传播中国文字的历史价值与审美价

图2-20 文字题材相关动画作品

值，激活中国文字内在的强大生命力，推动动画创作呈现出百花齐放的繁荣景象，也是动画创作创新力的实践表达。

中国文字艺术题材动画的传播具有教育意义。汉字的教学方法主要有随文识字法与集中识字法，这两种教学方法各有优缺点。通过动画形式传播中国文字艺术，集随文识字法与集中识字法于一体，使得青少年对文字的认知具有一定的科学性，这种以新媒体传播的方法无疑是当前较好的文字认知方法。

（四）用动画讲好文明交融的故事

熊猫是中国独一无二的物种，作为中外文化交流的重要使者，它也是世界舞台上中国形象的代言人。以熊猫为题材的国产动画作品众多，如《熊猫百货商店》（1979年）、《小熊猫学木匠》（1982年）、《魔豆传奇》（2004年）、《巴布熊猫》（2006年）、《酷巴熊》（2009年）、《中国熊猫》（2011年）等，遗憾的是这些熊猫题材的动画却未能引起强烈的社会效应。

合拍动画中，以熊猫为动画主角的动画最受青睐，1996年中美合拍《熊猫京京》（导演王柏荣），2011年中德合拍《熊猫总动员》（导演格里格·曼瓦林），2016年中美合拍《功夫熊猫3》等。而这些合拍动画虽选用了中国文化符号——熊猫，但还不能称为真正意义上的创作型合作，合作内容更多的是以技术合作为主，未能达到以文化交流融合为目的的深层次合作。

在"一带一路"的倡议下，2016年文化部印发的《文化部"一带一路"文化发展行动计划》中包括了"动漫游戏产业'一带一路'国际合作行动计划"，我国的动画、漫画、游戏等文化创意产业积极进行国际合作。优秀的合作项目有：2014年中国和沙特阿拉伯联合制作的动画《孔小西与哈基姆》，以美食文化为切入点将中国与阿拉伯文化融合，2017年在中国与阿拉伯国家电视台播出；《超级飞侠》系列动画是由奥飞公司与韩国动漫公司FunnyFlux联合制作的3D动画作品，于2014年9月在韩国EBS电视台首播，2015年在湖南卫视金鹰卡通首播，该片在全球90多个国家和地区播出，并荣登多个"一带一路"沿线国家学龄前动画收视榜首；2015年在法国戛纳秋季电视节展会上中国企业与墨西哥动漫公司签约联合拍摄动画《垃圾王国》，合力创作环保题材的动画；2016年中国与哈萨克斯坦企业家合资创建了中哈文化传播公司，力图通过创作三维动画《少年阿拜》来宣传"丝绸之路"的历史文化。其中，"超级飞侠"一带一路现象级IP产业开发、《孔小西与哈基姆2》入选2018年文化部"一带一路"文化贸易与投资重点项目。目前与我国动漫、游戏产业进行业务合作的"一带一路"沿线国家超过50个，形成以东南亚国家为着力点，以中亚、中东为发展点，以中东欧为增长点的国际合作模式。"一带一路"倡议下的合拍动画如图2-21所示。

"一带一路"的倡议为国产动画进行国际传播打造了新平台。2014年"熊猫和和"牵手"小鼹鼠"，其中"熊猫和和"是央视动画打造的动漫类文化交流大使，"小鼹鼠"是《鼹鼠的故事》中的主角（1982年引进中国），是捷克国家级动画形象。此外，中俄以"熊猫和和"与俄罗斯著名动画形象"兔小跳"合拍《熊猫和开心球》，中新以"熊猫和和"与新西兰的国鸟"奇异鸟"合拍《熊猫和奇异鸟》，中葡以"熊猫和和"与葡萄牙的吉祥物"巴塞罗斯公鸡"合拍《熊猫和卢塔》，中南以"熊猫和和"与南非的国兽跳羚合拍《熊猫和小跳羚》。这些动画使我国的熊猫动画形象转为"自塑+合塑"的新模式。"熊猫和和"系列动画如图2-22所示。

图2-21 "一带一路"倡议下的合拍动画

图2-22 "熊猫和和"系列动画

"熊猫和和"具有仁善、宽厚、谦和的中华民族品质，代表着爱好和平、友爱善良、正义勇敢的新时代中国精神。"熊猫+"系列合拍动画立足于中国优秀传统文化，结合"动画化"的各国家文化符号，创造了中国动画"走出去"的新模式和新途径。该系列动画的创作使不同国家的文化通过动画进行交流融合，互相提升实力，用动画向"一带一路"沿线国家传播中华文化，促进中华优秀传统文化的当代转化，也让中国青少年领略不同国家的文化内涵和魅力，同时不同国家的动画创作者参与其中，能在合拍中借鉴与分享先进的创作经验。

二、民族美术风格的运用

美术片是我国专有的电影形式，是电影的四大片种之一，是动画片、剪纸片、折纸片、木偶片等的总称。它以绘画或其他造型艺术形式作为造型手段，采用逐格拍摄的手法，追求夸张、神秘、变形而不是逼真性，是一种高度假定的艺术。作为具有中国特色的动画，"美术片"比其他类型的动画片更加注重其美术性，把美术的假定性运用到极致，突出具有中华民族特点的美术性。

（一）水墨风格的运用

水墨动画片是中国动画的一大创举，它将传统的中国水墨画引入动画制作中，利用多重曝光原理将虚虚实实的意境展现在动画片中。1961年第一部水墨动画《小蝌蚪找妈妈》上映之后，《人民日报》发表评论说，"这部片子具有独特的艺术风格，可以说每个镜头都是一幅动人的画面，使观众感到像是走进了艺术之宫"。其后的三部水墨动画——1963年的《牧笛》、1982年的《鹿铃》、1988年的《山水情》把中国画的意境发挥到极致，如图2-23所示。

图2-23 水墨动画作品海报

图2-24　8K数字水墨动画作品

2019年，由孙立军导演创作的数字水墨动画《秋实》，在继承中国水墨动画优良传统的基础之上，又在审美表达、动画表演、视听语言上进行了创新与探索，同时它还将传统水墨技法与现代8K技术完美融合，用全新的视听语言"复兴"告别观众多年的水墨艺术。《秋实》的视觉形式的构建以国画"工写兼备"的艺术形式为基础，并以银幕角色的形象再现出来。《立秋》是北京电影学院副校长孙立军导演，继第一部中国水墨动画和8K超高清技术完美融合的《秋实》之后的再次尝试。《立秋》在继承"中国动画学派"优良传统基础之上持续创新，更进一步突破创作局限，在继承水墨山水唯美意境的同时，加强水墨国风对动物、人物灵韵的表现，以有限寓无限，在当下数字技术、计算机技术和图像技术高速发展的语境下，以文化、科技相融合的方式讲述中国故事。如图2-24所示。

（二）剪纸风格的运用

剪纸一般指中国剪纸。剪纸动画从维度上来说是二维动画，从形式上来说属于定格动画。它是对中国民间艺术的再创造。剪纸动画作为中国传统的动画类型，一直在国产动画中占有举足轻重的地位。

1958年，我国制作的首部剪纸动画《猪八戒吃西瓜》将剪纸和皮影这两种民间艺术进行融合，而后在1959年制作了《渔童》，在1961年制作了《人参娃娃》。1963由万古蟾、钱运达导演的《金色的海螺》是当时最优秀的剪纸动画片。此外还有《红领巾》（1965年）、《东海小哨兵》（1973年）、《长在屋子里的竹笋》（1976年）、《狐狸打猎人》（1978年）。《张飞审瓜》（1980年）将京剧脸谱艺术和民间剪纸艺术进行了完美的融合，使整部影片更加幽默诙谐，引人入胜；《南郭先生》（1981年）采用了汉代画像砖和石雕作为人物造型背景设计的依据，既古朴大方又含蓄鲜明，把古代艺术气氛与现代艺术手法巧妙地统一起来；《猴子捞月》（1981年）首次采用中国民间水墨拉毛技巧来创造猴子造型，使猴子形象更加可爱，憨态可掬，增添了强烈的儿童情趣；《鹬蚌相争》（1983年）进一步完善了水墨拉毛风格，制出的鹬有毛茸茸的感觉；《草人》（1985年）采用工笔画中羽毛画的艺术方法，是对传统剪纸动画的又一个突破。中国剪纸动画作品如图2-25所示。

传统剪纸动画是我国民族动画皇冠上的宝石。当代的中国动画创作者有责任加强传统文化的学习，提高个人修养，传承剪纸动画的制作工艺，深入把握其艺术特色，撰写优秀剧本，结合时代要求，创造性和创新性地阐发中国传统文化，创作出更多中国传统剪纸动画佳作，使之在当代焕发出新的青春活力，用动画弘扬中国精神，体现中国力量，传播当代中国价值。

图2-25 中国剪纸动画作品

三、民族音乐的运用

国产动画音乐的发展，根植于中国传统音乐本体，并伴随着音乐艺术的发展进行了多元化的变革，从直接引用中国传统音乐作品发展到使用注入中国传统音乐元素的原创动画音乐作品。中国早期动画作品之所以能够直接与中国传统器乐作品相结合，主要与中国早期动画作品的题材密切相关。早期动画作品大多出自传统历史、神话与古代文学，其本身反映的内容就是民族文化，传达的是具有浓厚中国精神的价值观念。

1956年的动画片《骄傲的将军》在视觉形象和角色动作上借鉴了京剧表演，在音乐上将传统音乐《十面埋伏》直接引用，同时还包括根据中国传统音乐进行改编创作的原创动画音乐。而制作于1960年的《小蝌蚪找妈妈》则将中国动画原创音乐的本土化推向了高峰，其运用了古筝和琵琶乐曲，旋律悠扬、生动，为动画片情节的推进起到了画龙点睛的作用，体现了中国传统文化的空灵与禅意之美。

动画片《牧笛》中的音乐富有田园曲风和抒情色彩，是以我国南方民间音乐曲调为依据进行创作的。片中的笛子独奏由素有"中国魔笛"之称的陆春龄演奏，由著名作曲家吴应炬创作动画音乐。该片以音乐为主线进行叙事，甚至通过音乐建构了动画作品的美学风格。动画片《三个和尚》全片没有一句对白，完全借助画面和音乐旋律叙事，用以表现故事的跌宕起伏。用三种音色表现三个不同性格的和尚，同样的旋律但不同的音色，板胡对应的是小和尚，表现高和尚用的是坠胡，表现胖和尚用的是管子。水墨剪纸片《猴子捞月》中"几只小猴子吊起来捞月亮"时，用木琴的声音来营造幽默感，拨弦呈现出水面荡漾的"波光粼粼"，猫头鹰看猴子捞月亮的场景则使用了三弦琴和木鱼来，用配器的音效来烘托夜色气氛。

动画片《老鼠嫁女》（1983年）中小老鼠迎亲队以唢呐和锣鼓做婚礼伴奏，新娘出现时的"耍花轿"场景以中堂鼓来表现，婚礼"中断"以小提琴旋律表现。整部作品采用十二音序列的现代作曲技术，融合中国锣鼓和唢呐等民族传统配器，以及中国传统戏曲板眼的节奏布局，其配器思维正是动画对中国传统文化的观照。动画片《天书奇谭》中的配乐在充分运用竹笛、琵琶、唢呐等民族乐器的同时，还引入了古典

交响乐，由中央民族乐团负责民乐演奏，上海交响乐团负责古典管弦乐演奏。动画片《山水情》中大量使用古琴，恰到好处地运用了叶笛声、琴声、水声等，使影片充满了中国式的美感。1989年，李耕导演的动画作品《兰花花》中，使用了具有西北地区民族风格的乐器唢呐，音色奔放而苍凉，不仅能够与叙事情节相配合，同时也唤起了观众与人物内心情感的共鸣。在西北地区，《兰花花》本身也是当地十分著名的民歌作品，将其移植到动画作品《兰花花》中，便实现了声音及画面的高度统一。

手持《大闹天宫》曲谱的吴应炬　　手持《山水情》曲谱的金复载

图2-26　中国动画音乐双杰

动画音乐插曲诞生于20世纪80年代，例如人们耳熟能详的《葫芦娃》《黑猫警长》《邋遢大王》等。上述动画歌曲在青少年群体中的广泛传唱，推动了动画形象、动画作品的大众化传播，也让国产动画作品的审美价值提升到了一个全新的高度。这一时期的动画音乐同以往相比，更凸显出现代化、流行化的趋势，对中国传统音乐元素的借鉴及应用并不明显。就国产动画音乐而言，论出镜率和贡献，吴应炬、金复载两位无疑是作曲队伍里的双杰，上海美术电影制片厂创作高峰时的动画音乐多出自此二人之手，如图2-26所示。

《宝莲灯》《西游记》改写了童声演唱动画歌曲的历史。1999年上映的动画片《宝莲灯》主题音乐是国产动画音乐的代表，片中《想你的365天》（李玟）、《天地在我心》（刘欢）、《爱就一个字》（张信哲）这三首流行歌曲广受好评。动画片《西游记》片头和片尾分别是《猴哥》《一个师傅仨徒弟》。这几首动画歌曲甚至超越了当时的流行歌曲。

国产动画音乐在创作手段、呈现模式和发展空间上走过了漫长的历程，但取得的成绩十分有限，这主要源于对音乐要素的重视程度不够和对西方音乐风格的盲目模仿，从而丧失了本土音乐元素的精神特质。例如在法国昂西国际动画电影节参赛的《金猴降妖》，就受到了"动画音乐既无法体现中国传统音乐的民族精神特色，又无法彰显西方宏大交响音乐的语言叙事"的批判。中国动画音乐的传统民族风格缺失，成为动画音乐创作领域迫切需要解决的问题。

在未来国产动画音乐创作道路上，只有将音乐的民族化精神充分彰显，才能够在真正意义上将国产动画的美学精神充分发挥出来，创作出优秀的原创动画音乐作品，推动本土动画产业的不断进步。

 拓展训练

1.寻找一个适合的方法创作有中国故事的动画短片。

2.寻找合适的民族化美术风格运用到动画短片创作中。

第三节 动画短片的美术设计

思政目标	掌握民族化角色造型设计法则 掌握民族化场景设计法则
能力目标	掌握动画角色造型设计中转面图的绘制 熟知动画场景绘制的方法
参考学时	角色造型设计（2课时） 动画场景设计（2课时）

一、角色造型设计

角色设计的主要任务是塑造出具有感染力的角色，这需要角色设计师的努力才能实现。如果一部动画片整体画面很漂亮，但角色设计很失败，再精湛的电影语言和角色动画也未必能拯救。动画片的真正演员就是角色设计师本人，动画的表演是通过角色来完成的，角色设计师用技术和画笔赋予角色生命，动画角色将带领观众解读整个影片。角色造型需要在故事剧情结构下建构，其包括角色的形态比例、角色表情、主要动作等。角色设计师需要搜集相关资料进行整合分析，同时仔细研究各种可能性，以便找到最合适的"演员"为动画角色赋予生命。

（一）角色造型

在同一个动画里，角色造型的风格应相对统一。一种连贯、统一的风格，可以让有趣的情节显得逼真，如图2-27所示。

《淮南子传奇》角色造型

《长白精灵》角色造型

图2-27　不同风格动画的角色造型

从头部设计开始，把头颅当做一个圆球体看待，不管是正圆还是椭圆都可以。设计人物时，头颅的大小往往与角色的智力成正比，大脑壳的结构通常适用于聪明的人物，小脑壳通常适用于智力较低的人物，椭圆、有棱角或者尖形的脑壳通常适用于阴险狡诈的人物。如图2-28所示。

下巴堪称是角色设计要素中的"无名英雄"，巧妙地运用这一部位的特征，会塑造出许多富有创意和吸引力的角色。轮廓分明的下巴能体现英勇无畏的性格、强健的体魄和内在的力量。大多数男主角的形象都配以这种下巴。这种下巴通常得配上粗壮的颈，而瘦削的下巴则要配上细窄的颈。凸出的下巴常被用来塑造动画中的一些滑稽角色。就像生活中的真人一样，动画角色的下巴也是形状各异、大小不一的（图2-29）。画动物的下巴时，通常要把下巴的下端画得比上端略宽一些，特别是对于大块头的猫科动物。

在角色动画的设计工作中，画转面图有助于使动画设计师更好、更精确地把握角色在各个角度的表演。角色的结构图和转面图一般包括以下几个角度：正面、正侧、正45度转面、背面、后45度转面。如图2-30所示。

角色比例图用于确定整部动画片各个角色之间的相对比例关系，往往以一个主要角色的头身比作为依据来制作，以保证在同一场景中出现多个动画角色时，角色之间的身高比例与体型尺度关系正确，如图2-31所示。

动画中所有的角色造型设计完之后，导演及造型设计师必须和色彩设计师共同敲定角色的色彩（头发、各场合衣服或机器人外壳的颜色等），必须配合整部作品的色调（背景及作品个性）来设计，如图2-32所示。

毫无疑问，道具和服装有助于塑造角色的性格，不同的服饰搭配有助于推动剧情。角色的身体掩蔽在服装之下，掌握角色的身体结构后再为其"穿上衣服"，并使衣服包裹着的体态呈现出来，就能获得更生动的立体效果，如图2-33所示。

图2-28　头颅大小不同的角色造型

图2-29　不同比例下巴的角色造型

图2-30　《美猴王》的结构图和转面图

图2-31 《洛宝贝》角色比例图

图2-32 动画角色的色彩制定

图2-33 《大头儿子和小头爸爸》中不同的服饰搭配

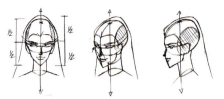

与"正常"头骨相比,苏珊的头骨为椭圆形

整体呈现三角形,眼线在面部重心位置,注意鼻根的位置

请注意眼睛的轴线(平行的更圆)以及眉弓的折线、眼睑的曲线

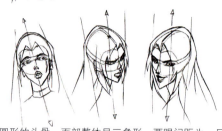
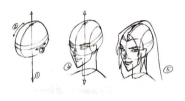

椭圆形的头骨,面部整体呈三角形,两眼间距为一只眼睛,注意眼睛和眉弓在面部的位置,面颊两侧被长发包裹

注重不同部位线条的曲度

图2-34 《花木兰》中将军的头部结构图

头部结构图以非常详细的方式剖析角色头部的几何原型结构和面部的五官分布,这对以后在原画制作环节正确把握角色头部的空间、体积、尺度、结构有很大帮助,如图2-34所示。

(二)角色表情

在动画形象当中,透视线在表面上是看不见的,它全部存在于操作者的头脑当中,存在于对形体结构关系理解的基础上。比如,角色的头是球体的立体形象,可以把五官的位置用几根简单的透视线(横线或竖线)加以表示。当头部转动时,脸的外形和脸上的五官也随之发生透视的变化,如图2-35、图2-36所示。

动画中的角色和真人演员一样,都应具备一定的表演才能,这就要求动画设计师把人物各种精神状态搬到屏幕上。角色的对白也不只是普通的对话,要包含角色在剧情中的情感。在绘制动画表情之前,应尽可能地了解剧情及原画设定的表情创意,动画设计师往往还需要对着镜子做出相应的表情并赋予到动画形象上,如图2-37所示。

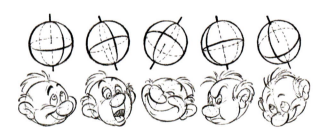

图2-35 头部立体转动示意图

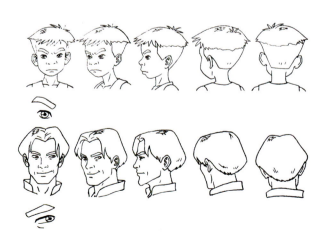

图2-36 《小兵张嘎》中的形象转面

角色面部可以表现出人类表情中最有意义的特点。在动画片里，这些特点也能转移到动物甚至物品上去，因为拟人化是把动物和物品变成人的一种方式。在每个动画片制作的时代里，都有漫长的拟人化历史。

眼睛是具有丰富表现力的元素，它可以表现任何态度或者情绪，它总是与其他元素配合，例如眉毛、睫毛和面颊。上述元素做出表情时都保持一种紧密的相互关系。眉毛的动作会影响上睫毛，使眼睛睁大，眼皮提升，如图2-38所示。而嘴巴的任何极端动作都会影响面颊，结果也会影响下眼皮以及眼睛的形状。

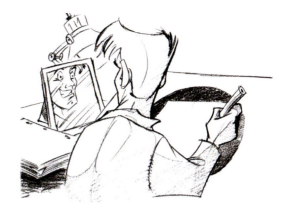

图2-37　原画师在照镜子观察表情

眉毛对表现角色的情绪是非常重要的，它能够加强眼睛背后所隐藏的情感。可以把眉毛想象成一个贯穿的线条去呈现各种各样的表情，以增强生动流畅的韵味，如图2-39、图2-40所示。但也不是所有的眉毛都要变成统一的线条去表演。

根据以上原理制作面部表情。面部表情可以包含角色比较有代表性的表情、神态、眉眼的变化和活动范围、嘴部变化等，如图2-41所示。

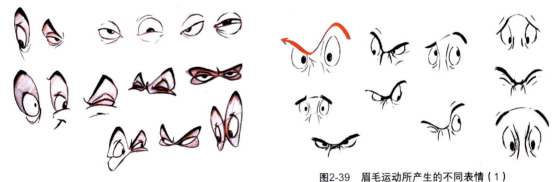

图2-38　眼的运动　　　　　　　　　　　图2-39　眉毛运动所产生的不同表情（1）

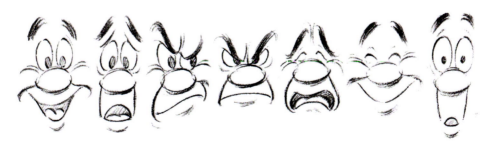

图2-40　眉毛运动所产生的不同表情（2）

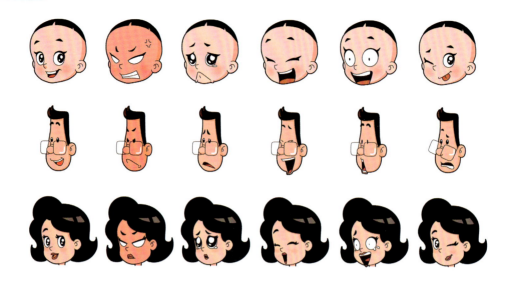

图2-41 《大头儿子和小头爸爸》的角色表情

动画片中对白口型的设计不尽相同。美国迪士尼动画对白以英语字母的发音为基础，要求口型与动画设计准确对应。对白中，一组词有时吐字很快，那么动画设计会根据口型，突出强调某些重要音节，如图2-42、图2-43所示。

日本动画对白以五十音图中字母的发音为基础，特点是语速比较快。日本动画以商业片为主，为了降低成本，通常只设计A、B、C三种口型，而且帧数还是一拍三，如图2-44所示。

图2-42 口型发音中的元音设计

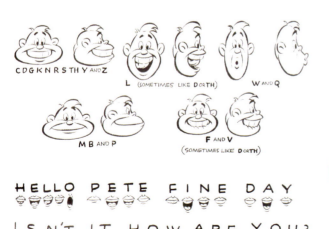

图2-43 口型发音中的辅音和词组的口型

图2-44 日本动画设定的常用口型

国产动画以汉字发音为基础，口型动作的变化很重要，口型动作的设计（包括速度）不能忽略。动画设计者画口型动作时，应当注意以下几点。

口型动作变化必须与脸部肌肉、眼神变化密切配合。例如，讲"啊"字音时，脸型应当拉长；讲"衣"字音时，脸型必须略为放宽，讲"握"字音时，脸型就应当变窄。

画口型动作时，必须以角色的嘴巴造型结构为基础，这样变化时才会不失原来的特点。

口型与发音是密切相关的。有些是发一个音为一个口型，有些是发一个音就有一张一合两个口型动作，而有些从发第一个音到发第二个音，口型的变化甚微，只有嘴里舌尖或牙齿的运动。所以，不能简单地理解为发一个音就必须画一个口型动作。

动画片中人物的口型动作必须概括夸张，抓重点，要抓住一句话中最有代表性的几个口型动作。切勿搞得繁杂、琐碎，那样会适得其反。

画对白镜头时，如果没有前期的对白录音，就一定要认真计算时间，注意讲话的语气和节奏，只有这样，后期演员配音时，口型与发音才能合拍、协调。有些动画片因为口型动作的时间与节奏没有掌握好，给配音带来麻烦，往往发音时没有口型，而语句停顿时口型又在乱动，令人看了很不舒服。我国动画对白常用的口型是A、B、C、D、E。如图2-45、图2-46所示。

为海外动画做加工时，常会见到在E后再加上F和G的口型设计，如图2-47、图2-48所示。

（三）角色动作

角色的常用动作图与表情图的作用很接近，前者的重点在于给角色的性格加以定位。每个角色动作要符合角色的性格和境遇，其可以作为后期原画、动画制作过程中把握动画角色肢体动作特征的依据，如图2-49、图2-50所示。

图2-45 《摩登森林》中的口型（1）

图2-46 《摩登森林》中的口型（2）

图2-47 《花木兰》中木须生气时的口型

图2-48 《花木兰》中木须高兴时的口型

图2-49 《艾特熊和赛娜鼠》中艾特熊的主要动作

图2-50 《艾特熊和赛娜鼠》中赛娜鼠的主要动作

图2-51 写实人物手的设计

（四）角色手势

手是非常灵活的身体器官，同面部一样具有很强的表现力。此外，人们常常用手势说话，用手势传达大量感情，不仅通过手势动作，还通过手势与其他身体部位的关系表达感情。如图2-51所示。假如双手放在腰部、肩膀或者头上，那么表现的内容和形式就都不一样了。在动画角色设计中，表现写实人物的手使用五根手指，表现卡通角色通常使用四根手指，这样可以降低制作成本，并提高效率。

手的设计根据人物的虚构风格而变化，可以从椭圆出发来表现手掌。从椭圆出发，投射到各个手指和指骨上去，或者干脆简化结构，画出一个手套形状的东西，然后在"手套"里用椭圆形设计相应长度的手指，如图2-52所示。

图2-52 卡通角色手的设计

二、动画场景设计

动画场景是动画片的重要组成部分，是展开动画片剧情的特定空间环境，也是动画片美术设计的基本元素之一，直接决定着动画片的艺术风格和艺术水准。

（一）动画场景概念设计

动画场景概念设计是指动画概念设计中以世界观为核心展开的前期场景设计。这往往需要概念设计师构建一个新世界，在固定世界观基础上创作与剧情、角色相辅相成的动画场景，使得原本天马行空的场景富有真实性。这样的真实性与丰富性通过场景中与人物产生互动的所有事物来展现，如自然环境、社会环境、生活场景、陈设道具等。同时，优秀的动画场景概念设计能够通过色彩、图形等元素来强化动画的视觉表现，提高整部作品的艺术水准与情感内涵，如图2-53、图2-54所示。

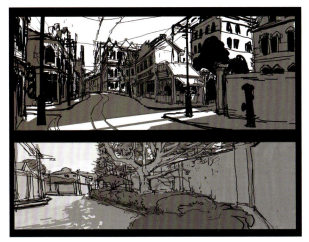
图2-53 《犹太女孩在上海2》动画场景黑白概念设定

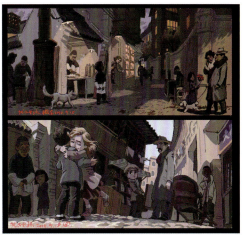
图2-54 《犹太女孩在上海2》动画场景彩色概念设定

（二）动画场景线稿

场景设计阶段主要落实场景构思，将虚拟的创意空间落实在视觉空间上，对场景构思的元素进行艺术设计。为了使动画角色在场景上活跃起来，场景设计师要先绘制场景线稿，在场景中完全掌握动画的叙述视角。场景线稿对于给背景上色的美工而言也非常有用，如图2-55～图2-57所示。

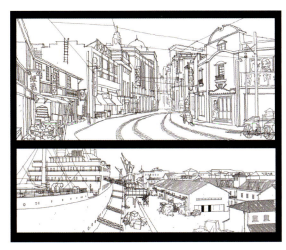
图2-55 《犹太女孩在上海2》动画场景线稿

图2-56 《泰山》动画场景线稿

博物馆禁区内正角　　　　　　　　　　　　　　　　中华美食街

图2-57　《黑猫警长之翡翠之星》动画场景线稿

（三）动画场景色稿设计

色彩情感是动画作品的生命力所在，其直接影响观众心灵并激发共鸣。色彩情感营造的效果直接决定了作品塑造的成败，不同的色彩风格会塑造不同的场景氛围，如图2-58～图2-61所示。

图2-58　宫崎骏设计的动画场景　　　　图2-59　《黑猫警长之翡翠之星》动画场景

图2-60　《艾特熊和赛娜鼠》水彩风格场景

图2-61 《凯尔经的秘密》的装饰性场景

下面通过《犹太女孩在上海2》中的动画场景，来学习从概念到成稿的过程，如图2-62、图2-63所示。

动画场景中为了增加景深和层次感，会绘制出前层景、中层景、背景。三者都是场景的组成部分，是单独制作的。使用的方式有以下两种。

在固定镜头里（摄影机不动），分层绘制的场景用于角色从前层景和中层景后面经过的时候，或者用于制造选择焦距的效果。

在摄影机运动的镜头里，前层景、中层景与背景一道移动，但是速度不同。这样可以产生纵深的感觉：快速移动距离摄影机近的部分，慢速移动远的部分。

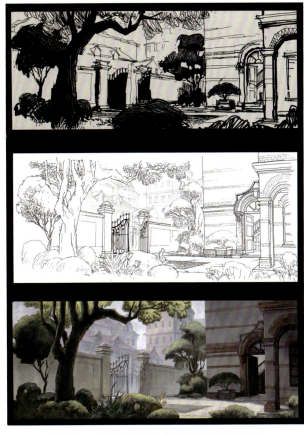

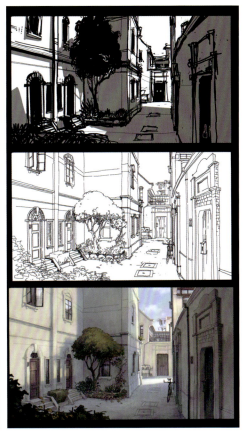

图2-62 《犹太女孩在上海2》街景的绘制过程　　图2-63 《犹太女孩在上海2》弄堂的绘制过程

如果近景处有绿地和树木，天上有云彩，有云的天空就是背景。为了能够缓慢地移动背景，制造云彩活动的效果，可以把云彩单独分层进行移动。这时绿地是中层景，因为动画角色在中层景上面活动。最后，树木应该是前层景，为了达到景深效果，镜头焦点远离树木。如图2-64所示。

动画场景设计根据剧情需要，还需要绘制同一场景不同时间的样貌，如图2-65所示。

图2-64　动画场景的分层　　　　　　　图2-65　同一场景不同时间的样貌

拓展训练

1. 根据本节中的图例完成动画短片的角色设计。
2. 根据本节中的图例完成动画短片的场景设计。

第三章 动画短片的视觉语言

镜头在影视中一般有两个含义：一是指照相机、摄影机、放映机用以生成影像的光学部件；二是影视艺术中谈到的镜头，更多的是指摄影机从开机到关机过程中所拍摄下来的一段连续的画面，或两个剪接点之间的片段，这种意义的镜头指的是构成影片的基本单位，也是视听语言中最小的单位。镜头是以形式和内容共同负载信息传递任务的载体，镜头的景别、角度、运动方式等都是镜头传达叙事和情感信息的重要手段。

微信扫码查看
本章视频动图

第一节
景别的分类与功能

思政目标	掌握主旋律动画镜头景别的运用 理解主旋律动画中水平、垂直角度摄影的意义
能力目标	掌握镜头景别的分类和作用 熟知水平、垂直角度摄影的意义
参考学时	景别的分类（1课时） 景别的作用和意义（2课时）

画面是视觉影像的基本元素。观众观看影视艺术时，最早看到的是画面构图。画面构图可以影响观众对影片叙事的感受，而画面构图中重要的因素之一就是"景别"。景别的大小是由摄影机同拍摄物体间的距离决定的，但同时也取决于光学镜头的焦距（变焦镜头出现以后）。景别指镜头取景的区域范围，即被摄对象在镜头中的相对大小。

一、景别的分类

各种景别的划分通常以表现主体在镜头当中出现的范围为依据。因为摄影机和拍摄对象间的距离远近是不受限制的，所以各个景别对应的距离不绝对，这些术语有相当的伸缩性，它们主要是表达一个概念。例如拍一座房子的近景和拍一个人的近景，摄影机与对象之间的距离显然是不同的。

实践中往往把景别分为远景（大远景）、大全景、全景、中景、近景、特写、大特写等，如图3-1所示。

镜头景别的划分可以按照人体的"分截高度"来确定。人物全部展现在镜头当中为全景，如果拍人体的全景，就必须包括拍摄对象的脚，在脚踝上分截会产生一种不悦目的构图；人物膝盖以上展现在镜头当中为中景；人物腰部以上展现在镜头当中为近景；人物肩部或者只有头部展现在镜头当中为特写；如果镜头中除展现全部人物外，还有较为广阔的景物则为大全景；如果只有宏大的场景则为远景或大远景，往往出现在影片开始时。大远景、远景、全景、大全景统称为大景别，中景、近景、特写统称为小景别。

景别的分类只是参考意义上的分类，并不是绝对的划分方式，实际上有很多镜头无法确定是何种景别。如图3-2动画电影《大鱼海棠》的镜头中就无法确定是中景、近景还是特写，因为镜头中主要角色体积大小差距明显。

图3-1 镜头景别的划分

图3-2 动画电影《大鱼海棠》中的镜头景别

图3-3　动画电影《龙猫》镜头运动后产生的景别变化

景别还会随着镜头的运动而发生改变，动画电影《龙猫》中镜头摇动后拉出，镜头的景别从特写变为全景，如图3-3所示。

二、景别的作用与功能

景别的规格应当与其中的具体内容（景别越小或越近，能看到的景物则越少）和戏剧内容（景别越大，其戏剧内容或者思想意义则越多）相适应。景别的大小一般会决定镜头的时间长度，必须留给观众足够的时间去看清镜头所表现的内容。因此，全景镜头一般比特写镜头的时间长。但是，若导演想表达一种具体的思想，特写镜头也可以较长或者很长，在这种情况下，镜头的戏剧意义就压倒一般描绘了。

大部分景别的作用是为了使观众容易看清楚、看明白故事才编排的。唯有特写镜头（还有近景，从心理学来看二者是相同的）和全景，它们往往具有明确的心理内容，而不仅仅是起到描写作用。影片的叙事由镜头组接而成，不同的镜头可以表达不同的含义，可以表现环境气氛、角色与环境的关系、角色的内心世界等，而镜头中的景别则具有造型、叙事、表意等功能。

（一）远景（大远景）

远景（大远景）在镜头中展示广阔的场景，有时会出现单纯的场景，若出现角色，角色往往被处理成一个渺小的形象，使观众感到角色被周围景物所吞没，成为了物的猎获物，角色被"物化"了。这时候远景就产生了一种相当悲观的心理格调，更多的是渲染一种消极的气氛。但有时也能创造出一种颂歌式的、抒情的、甚至是颂诗式的戏剧情调，如图3-4所示。

图3-4　动画《哪吒之魔童降世》开场大全景

远景（大远景）可以用做开篇镜头，展现故事发生的地点及环境特征，渲染环境气氛。若在片尾画面，暗示故事情节发展已经结束，起让观众回味和平复的作用，如图3-5所示。影视题材经常会用到远景（大远景）开篇，结尾再回到开篇的远景（大远景），使得故事结构完整，可简单称为"从原点到原点"。

远景（大远景）虽无法表现角色的动作和表情，但运用连续组接的远景镜头可以表现角色的心理变化。如《狮子王》中辛巴被赶出荣耀国时的系列远景表现出了辛巴孤独和悲凉的心境，如图3-6所示。

图3-5　动画《千与千寻》结尾镜头的远景

图3-6　动画电影《狮子王》用远景表现角色的孤独和悲凉

图3-7 动画《大鱼海棠》用远景表现抒情式的戏剧情调

图3-8 动画《大坏狐狸的故事》中大全景镜头的运用

远景（大远景）还可以表达出抒情式的戏剧情调。动画《大鱼海棠》中椿和湫坐在大鱼（鲲）的背上远行，塑造了梦幻般的童话世界和复杂的角色心情，如图3-7所示。

（二）大全景

大全景除了表现角色所在的镜头，还可以表现比较广阔的空间景别。大全景往往涵盖角色和其所处环境的概貌，因此常用来叙述故事发展的背景，同时交代角色与场景之间的关系，包括位置关系、大小比例关系、角色之间关系等，更加突出叙事性。动画《大坏狐狸的故事》中狐狸第一次从森林冲入农场，利用大全景镜头交代了角色之间的位置、大小、剧情关系等，如图3-8所示。

(三)全景

全景镜头的表现范围刚好是角色整个身体,与大全景相比,角色的运动更加明显,它表现角色的全身动作,在打斗场面中运用较多,甚至在有些镜头中还可以看到角色的面部表情。动画《大坏狐狸的故事》中全景镜头展示了辛勤劳作的小猪,以及热情的鸭子和兔子来到菜园帮倒忙的剧情,如图3-9、图3-10所示。

自动画导演特伟先生第一次明确提出"探索民族形式之路"以来,国产动画从古典文学、民间故事、

图3-9 动画《大坏狐狸的故事》用全景镜头表现辛勤劳作的小猪

图3-10 动画《大坏狐狸的故事》全景镜头中鸭子和兔子到菜园帮倒忙

图3-11 动画《骄傲的将军》中全景镜头的运用

图3-12 动画《超人总动员2》中景镜头的运用

神话传说中萃取优秀故事脚本,其美术设计借鉴了中国传统绘画风格。1956年出品的《骄傲的将军》以京剧为主要表现元素。该片大量采用全景画面构图,并借鉴京剧的角色造型、语言动作、舞台表演等,全景镜头很好地还原了京剧舞台表演中各角色的肢体语言,如图3-11所示。

(四)中景

中景镜头以叙事语言描写角色之间的关系,擅长表现角色上半身动作、对话、手的姿态和面部神态,而全景只是表现单纯的角色位置关系。影片的情节发展、人物的动作行为多以中景构图。中景还可表现角色的情绪交流及角色表情,亦是影片中最常见、最多的景别镜头,如图3-12所示。

（五）近景

近景主要表现人物腰部及以上部分或物体局部。近景镜头中环境因素占比会缩小，观众既可以看清角色面部表情又可以看清其上半身动作和手部姿态，观众与表演空间距离拉近，观众对剧情的参与感、交流感增强，更容易激发观众情绪的变化。如图3-13所示的剧情，动画《千与千寻》中白龙发现人类千寻闯入"油屋"，劝阻千寻立即离开，随后千寻寻找父母时发现他们变成了猪。通过近景镜头对人物的神态、表情进行了细致刻画，角色面部的眼神、视线、微表情被充分展示出来，角色之间的表情交流也尽显在镜头之中。

近景镜头还可以表现场景的细节。动画《千与千寻》中千寻一家走到"油屋"外围，导演运用了大量的近景镜头来展示，渲染了"油屋"神秘的气氛，如图3-14所示。

图3-13　动画《千与千寻》近景镜头的运用

图3-14　动画《千与千寻》近景展示场景的细节

（六）特写

特写镜头包含的信息量非常有限，观众的全部注意力都凝聚在画面仅有的信息中。创作者需合理控制特写镜头的时间，以防止观众产生视觉疲劳。在制造悬念的影视情节中，各种景别的时间都较短，因而能够创造紧张的环境氛围。画面中如果有动作或者对话存在，容易分散观众对画面本身的关注度，因此可以适当延长时间，如图3-15所示。

图3-15　动画《面包与死亡案件》中多个特写镜头组接渲染紧张氛围

马尔丹在《电影语言》中如此描述特写："至于特写镜头，它是电影具有的最奥妙的独特表现之一。"法国电影理论家让·爱浦斯坦曾出色地对它的特征作了如下的归纳："演出与观众之间不存在任何隔阂了。人们不是在看生活，而是深入了生活。它允许人们深入到最隐秘处。在放大镜下，一张脸赤裸裸地暴露在人前，毫无遗漏地把它热烈的模样展示出来。这是真正存在的奇迹，是生活的展览，它就像一只被剥开的石榴那样暴露于众，易被人们接受，然而它又是那样离奇，这是皮肤的演出。""一只眼睛的特写镜头，这已不再是眼睛……也就是说，是一个演出背景，那里突然出现了人物，即视线。"无疑，最能有力地展示一部作品的心理和戏剧含义的是人脸的特写镜头，而这种镜头也是影视作品最基本的、最终的、最有价值的表现。影视作品能如实地表现世界，其敏锐性与严格性就在于荧屏能使许多静物在人们眼前活起来。但是，更主要的是摄影机善于去搜索人脸，去揭示最含蓄的戏剧，而影视作品之所以能吸引观众，其决定因素之一也正在于它能这样去揭示那些最隐秘、最短促的表现。特写镜头可以表现角色性格。动画《言叶之庭》中特写镜头的运用表现出男主人公羞涩的性格，如图3-16所示。

图3-16　动画《言叶之庭》特写镜头的运用

特写镜头与反应镜头、主观镜头的搭配使用，可以突出细节、强化画面视觉冲击力，观众对剧情的代入感会增强，并形成强烈的视觉节奏感。动画《包宝宝》中妈妈发现包子有生命力，特写镜头的搭配使用增强了气氛，如图3-17所示。

（七）大特写

大特写镜头适合表现（除非它只是单纯被用来描述，通过放大进行解说）一种思想意识的全面显露，如一种紧张的心情，一种紊乱的思想。它是推镜头的自然结束，这种推镜头又时常能加强并突出大特写镜头本身所含有的戏剧性。如果以大特写镜头表现某一物件，那在一般情况下，它时常是在表现人物的视点，从而有力地使人物当时的思想感情具体化，如在《言叶之庭》中孝雄对雪野雨中的表白，如图3-18所示。

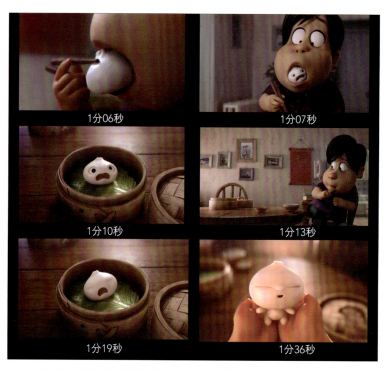

图3-17 动画《包宝宝》特写镜头与反应镜头、主观镜头的配合使用

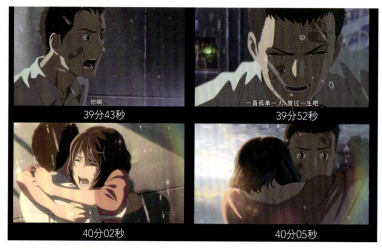

图3-18 动画《言叶之庭》用大特写镜头表现思想感情

第二节
固定镜头与定焦镜头

思政目标	了解固定镜头和定焦镜头在主旋律动画片中的应用 通过实践培养宏大叙事能力
能力目标	了解固定镜头的主要功能 了解定焦镜头的空间表达
参考学时	固定镜头（1课时） 定焦镜头（1课时）

固定镜头以描述或强调场景细节和动作细节为优势，可以展示单个镜头画面构图的美感。随着光学镜头技术的不断发展，摄像机已经可配置不同焦距和型号的镜头，且拍摄不同题材时可采用不同的镜头达到不同的画面效果。计算机电脑技术的发展，使得计算机可以模仿光学镜头造型的特点和功能，在动画创作时合理地展现前期创作意图。

一、固定镜头

（一）固定镜头的概念

固定镜头是指在拍摄一个镜头时，摄像机机位不动，镜头光轴和焦距都固定不变，而被摄对象可以是静态的，也可以是动态的，概括地说就是"三不动"。陈刚老师在《电视摄影造型教程》中是这样补充说明的，"机位不动，摄像机无移、跟、升、降等运动；光轴不动，摄像机无摇摄；焦距不动，摄像机无推、拉运动"。

（二）固定镜头的主要功能

1. 表现环境

固定镜头有利于表现静态环境，在对晚会、庆典、事故等事件性新闻的编辑中，常常用远景、全景等大景别固定画面，交代事件发生的地点和环境，还可以交代人景关系，渲染剧情氛围，如图3-19所示。

图3-19　《爱宠大机密》中用固定镜头表现环境（视频动图见章首页二维码）

67

2. 把控节奏

固定镜头能够比较客观地记录和反映被摄主体的运动速度和节奏变化。运动镜头由于是摄像机追随运动主体进行拍摄，背景一闪而过，观众难以用一定的参照物来对比观看，因而对主体的运动速度及节奏变化缺乏较为准确的认识，如图3-20所示。

3. 增加悬念

固定镜头由于其稳定的视点和静止的框架，便于通过静态造型引发趋向于"静"的心理反映，给观众以深沉、庄重、宁静、肃穆等感受。固定镜头画框的半封闭性，使所表达的内容受到一定程度的限制。利用画框内的元素，能够让观众对画框外的内容产生想象，如图3-21所示。

4. 展示细节

固定镜头外部画框的相对稳定性，能够满足观众停留细看、注视详观的视觉要求。一个固定镜头就像是框出一个准确的画框，可以突出画框中的关键信息。它还可以用于体现感情，突出人物丰富的面部表情以及交代人物之间关系，如图3-22所示。

图3-20 《起风了》中用固定镜头把控节奏（视频动图见章首页二维码）

图3-21 《爱宠大机密》中的悬念镜头（视频动图见章首页二维码）

图3-22 《爱宠大机密》中用固定镜头表现细节（视频动图见章首页二维码）

二、定焦镜头

（一）定焦镜头的概念及分类

根据光学镜头特点，镜头的焦距有可调与不可调之分。定焦镜头是指只有一个固定焦距的镜头，没有焦段一说，或者说只有一个视野，没有变焦功能。定焦镜头根据焦距的长短可分为标准镜头、长焦距镜头和广角镜头三种。

标准镜头通常是指焦距在40～60mm之间的摄影镜头。标准镜头所表现的景物的透视与目视比较接近，它是所有镜头中最基本的一种摄影镜头。

长焦距镜头是指比标准镜头的焦距长的摄影镜头。长焦距镜头分为普通远摄镜头和超远摄镜头两类。普通远摄镜头的焦距长度接近标准镜头，而超远摄镜头的焦距却远远大于标准镜头。以135照相机为例，其镜头焦距为85～300mm的摄影镜头为普通远摄镜头，300mm以上的为超远摄镜头。

广角镜头是一种焦距短于标准镜头、视角大于标准镜头、焦距长于鱼眼镜头、视角小于鱼眼镜头的摄影镜头。广角镜头又分为普通广角镜头和超广角镜头两种。普通广角镜头的焦距一般为24～38mm，视角为60°～84°；超广角镜头的焦距为13～20mm，视角为94°～118°。由于广角镜头的焦距短、视角大，在较短的拍摄距离范围内能拍摄到较大面积的景物。不同焦距拍摄出的效果如图3-23所示。

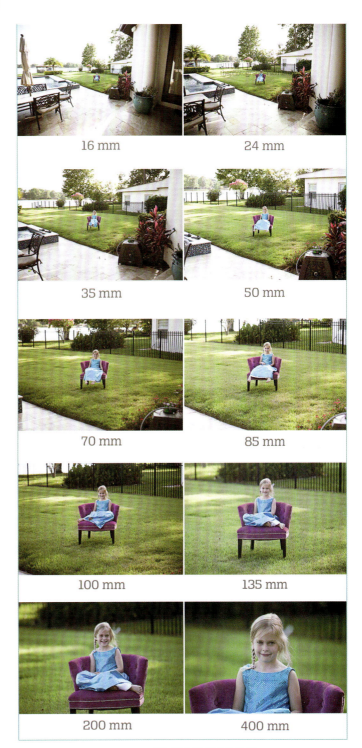

图3-23　不同焦距拍摄出的效果

（二）定焦镜头的空间表达类型和功能

1. 广角镜头

广角镜头的视角范围大，可以涵盖大范围景物。所谓视角范围大，即在同一视点（与被摄物的距离保持不变）用广角、标准和远摄三种不同焦距的摄影镜头取景，结果是前者要比后两者在上下左右范围内拍摄到的景物更多。它适合表现宏大的场面、宏伟的城市建筑、辽阔的自然风光等，如图3-24所示。

图3-24 《爱宠大机密》中广角镜头的应用
（视频动图见章首页二维码）

鱼眼镜头是一种焦距在6～16mm之间的短焦距超广角摄影镜头，它在接近被摄物拍摄时能造成非常强烈的透视效果，强调被摄物近大远小的对比，使所摄画面具有一种震撼人心的感染力。鱼眼镜头具有相当长的景深，有利于表现照片的长景深效果。鱼眼镜头的成像有两种，一种像其他镜头一样，成像充满画面；另一种成像为圆形，如图3-25所示。

图3-25 鱼眼镜头的应用

2. 长焦距镜头

长焦距镜头的焦距长、视角小，在底片上成像大。所以在同一距离能拍出比标准镜头更大的影像，适合拍摄远处的对象。由于它的景深范围比标准镜头小，因此可以更有效地虚化背景，突出对焦主体。而且被摄主体与摄像机一般相距比较远，在人像的透视方面出现的变形较小，拍出的人像更生动，因此人们常把长焦距镜头称为人像镜头，如图3-26所示。

图3-26 《言叶之庭》中的长焦距镜头

拓展训练

1. 固定镜头的主要功能是什么？
2. 定焦镜头的特点与功能有哪些？

第三节 镜头的运动形式与速度

思政目标	合理运用镜头运动体现剧情中的民族精神
能力目标	掌握镜头运动中推、拉、摇、移的作用，了解镜头速度产生的不同戏剧效果
参考学时	运动镜头的分类与功能（4课时） 镜头速度的分类与功能（1课时）

剧情内容的不同决定了镜头运动方式的不同。作为场面调动的重要手段，运动镜头模仿的是人眼观察现实的方式。影视艺术中对人们观察现实的方式进行了归纳，并将其整合为镜头运动与组接的"语言语法"。镜头的运动主要有拍摄对象的运动、摄影机的运动、镜头焦距的变化、镜头的切换或其他特效。动态影像往往会更加吸引人的视觉，只有充分利用动态影像，才使得影片更加引人入胜。

根据镜头的运动基本形式，运动镜头可以分为推镜头、拉镜头、摇镜头、移镜头、旋转镜头等；根据镜头的拍摄速度，可以分为正常镜头速度、快镜头、慢镜头等。

一、运动镜头的分类与功能

在诞生之初，电影都是在固定机位连续拍摄的。1896年卢米埃尔将摄像机固定在行进的船上拍摄威尼斯。19世纪20年代德国导演茂瑙开始拍摄移动摄影镜头。运动镜头使得影视作品脱离了戏剧的美学特点，再现真实世界人类眼睛观察中的运动形态。电影活动影像的特性使得运动成为电影的专长表现，于是出现了很多以运动中的旅程为基本结构的电影，如电影类型中的"公路片"，"运动性"成为其电影性的重要特征之一。二维动画中并没有真实的摄像机，都是导演以特定的手段把镜头运动表现出来的；三维动画软件中有虚拟的摄像机存在；定格动画的拍摄与实拍相似。摄像机运动示意图如图3-27所示。

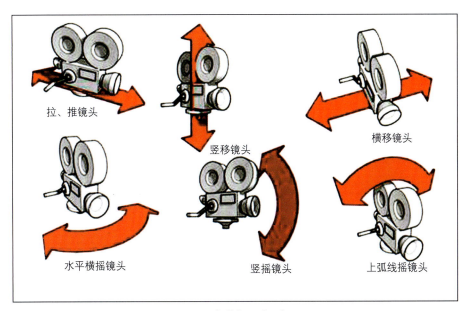

图3-27 摄像机运动示意图

71

摄像机运动的作用有：跟随处于运动中的人或物，让人对静物产生运动的幻觉；描绘具有单一戏剧内容的空间或剧情；确定两个戏剧元素的空间联系（两个人物之间或一人与一物之间的关系）；突出以后的剧情中将起重要作用的人或物的戏剧性；表现一个活动着的人物的主观视点；表现人物的紧张心情；等等。

（一）推镜头

推镜头是沿着摄像机光轴方向向前移动的接近式的拍摄方法。其有两种拍摄方式，一种是摄像机由远及近推向被摄对象，另一种是通过变焦方式（没有透视变化）使得景别由大到小连续变化。推镜头中画面包容的范围越来越小，是主观视点镜头的常用方法，能引导关注视线接近主体或者投向某个注意中心，使得观众自觉接受影片的情绪和观点，产生进入某一场景的感觉。其具有如下特征：符合运动中的角色对环境中景物关注的视点；符合角色在固定位置下对某一事物的视觉关注；符合导演、摄影师想要强调的某个注意中心、表现中心的视点特征。如图3-28、图3-29所示。

（二）拉镜头

拉镜头是沿着摄像机光轴方向向后移动的远离式的拍摄方法，与推镜头一样有两种拍摄方式。推、拉镜头都可以交代个体与环境的关系，推的作用是进入（片头），拉的作用是离开（片尾）。若要表现与强调人物移动的目的地，一般在动作开始和结束之间用切镜头；如果运动过程中的经历更重要，则更适合用推、拉镜头来表现，如图3-30所示。

拉镜头速度的不同会产生不同的视觉效果，急速的拉镜头会让人产生跳出之前场景的感觉，视觉跳跃感强烈，适合表现强烈的戏剧变化，如图3-31所示。

图3-28　《姜子牙》中的推镜头
（视频动图见章首页二维码）

图3-29　《哪吒之魔童降世》中的速推镜头
（视频动图见章首页二维码）

图3-30　《姜子牙》中的拉镜头
（视频动图见章首页二维码）

图3-31　《哪吒之魔童降世》中的快速拉镜头
（视频动图见章首页二维码）

（三）摇镜头

摇镜头是摄像机位置不动，利用三脚架、云台拍摄方向可变的功能，摄像机镜头围绕被摄对象做上下或左右的摇动拍摄得到的运动镜头形式。如果说拉镜头是从纵深的角度展示环境，那么摇镜头则是通过环顾周围环境来展示空间，常用来拍摄搜索场景或观察运动中的人或物。摇镜头经常与其他摄像机运动方式混合使用，通常分为水平摇、垂直摇、倾斜摇等几种方式；按照速度可分为快摇摄和慢摇摄；按照拍摄对象可分为环境空间摇摄和人物摇摄。图3-32～图3-36列举了几种摇镜头。

图3-32 《龙猫》中的横摇镜头
（视频动图见章首页二维码）

（四）移镜头

移镜头是被摄对象固定、焦距不发生变化的情况下，摄像机做某一方向的平移拍摄，常用来表现角色的主观视线移动，或者成为导演创作意图的表现工具。移镜头按照移动方向可分为横移、竖移、斜移、弧形移等。移镜头与摇镜头的区别在于移镜头不会发生透视变化，而摇镜头中被摄对象的距离和角度都会发生变化，因而画面中会产生强烈的透视变化。移镜头可以表现出环境空间的丰富细节及空间的层次性，辅助转换场景并引出叙事等。如图3-37、图3-38所示。

图3-33 《千与千寻》中的环境空间摇摄镜头
（视频动图见章首页二维码）

图3-34 《龙猫》中的垂直摇摄
（视频动图见章首页二维码）

图3-35 《龙猫》中的上弧线垂直摇摄
（视频动图见章首页二维码）

图3-36 《千与千寻》中的倾斜摇镜头
（视频动图见章首页二维码）

图3-37 《大坏狐狸的故事》中的横移镜头　　　　图3-38 《龙猫》中的斜移镜头
（视频动图见章首页二维码）　　　　　　　　　（视频动图见章首页二维码）

（五）跟镜头

跟镜头是镜头跟随运动的被摄对象进行拍摄并且保持等距离运动，按照摄像机所在方位及其与被摄主体的位置关系分为前跟、后跟和侧跟。跟镜头可以保持被摄对象运动过程的连续性和完整性。跟镜头与移镜头区别在于，跟镜头始终跟随着运动中的主体进行运动，而移镜头通常表现背景。如图3-39、图3-40所示。

（六）旋转镜头

旋转镜头，摄像机机位不动，采用旋转拍摄的方式或者摄像机围绕被摄对象进行拍摄，通常作为主观镜头使用或具有特殊用途。如图3-41、图3-42所示。

图3-39 《大鱼海棠》中的跟镜头　　　　图3-40 《龙猫》中向前走的跟镜头
（视频动图见章首页二维码）　　　　　　（视频动图见章首页二维码）

图3-41 《哪吒之魔童降世》中的旋转镜头　　　图3-42 《哪吒之魔童降世》中的旋转推镜头
（视频动图见章首页二维码）　　　　　　　　　（视频动图见章首页二维码）

（七）晃动镜头

晃动镜头一般模拟乘车、乘船、地震、爆炸等效果，或者表示晕头转向等主观感受，摄像机做前后、左右摆动，如图3-43所示。

二、镜头速度的分类与功能

镜头速度是角色或场景运动的速度在影片中的呈现，实拍影视中镜头速度由摄像机拍摄速度决定。如果摄像机拍摄速度大于24格（帧）/秒，播放时以正常24格（帧）/秒的速度播放，如果实际1秒钟完成的动作播放时超过了1秒，即形成了慢镜头，反之则形成快镜头。慢镜头可以让人看到各种快速的、肉眼难以捕捉的运动（子弹的飞行过程），从戏剧学角度来看可创造出一种独特的力量，产生象征的意义。快镜头在科学上是有价值的，因为它能使人看到各种异常缓慢的运动和难以感觉的节奏，例如植物生长的过程和结晶过程。让·爱浦斯坦说过"摄影机眼中无静物"，布莱士·桑德拉斯表示"通过快速镜头，花朵的生命也成了莎士比亚式的"。

图3-43　《哪吒之魔童降世》中的晃动镜头
（视频动图见章首页二维码）

图3-44　《龙猫》中的快镜头
（视频动图见章首页二维码）

图3-45　《哪吒之魔童降世》中的慢镜头
（视频动图见章首页二维码）

（一）快镜头

快镜头有压缩时间，表现超越现实的视觉效果，也可以夸张地表现角色或物体的运动速度，形成特殊的喜剧效果。动画制作时也需要压缩或者放大时间来表现特殊的影片内容。其制作原理与实拍影视不同的是，动画制作时慢镜头或者快镜头取决于对动作的设计，运动距离短、动作张数多即为慢镜头，运动距离长、动作张数少即为快镜头。快镜头如图3-44所示。

（二）慢镜头

慢镜头是电影艺术中关于时间停格和眼球恋物的生成手段。在正常状态下，电影摄制和放映的画面转换频率是同步的，即每秒24帧，这也是人眼看电影的正常速度。但是，如果在拍摄或者后期制作中加快了镜头频率，每秒拍摄48帧或者更多，那么在镜头中就会出现慢动作，也就是我们所说的"慢镜头"。在电影中，经典的慢镜头更多体现的是一种精神境界，凸显动作表现和表达魅力，如图3-45所示。

拓展训练

1. 运动镜头的主要类型有哪些？每种类型的运动镜头的功能是什么？
2. 镜头速度的作用和意义是什么？

第四节 场面调度与轴线

思政目标	通过学习，激发文化自信、创新意识和专业认同
能力目标	掌握场面调度的基本方法和意义 掌握轴线分类的基本方法
参考学时	场面调度的分类（1课时） 轴线的分类（1课时）

场面调度原为话剧艺术的一个专业术语，意为演员在舞台上的位置安排，现被广泛应用于影视艺术和动画艺术，其意为导演对画框内一切表现要素的安排。场面调度是导演进行叙事和表达情感的基本手段和方法。通过场面调度，导演可以把握观众的注意力，完成对观众的"指挥"，把要表达的信息准确地传递给观众。场面调度分为角色调度（演员调度）和摄像机调度（镜头调度）两个方面。在影片中，由于导演要引导观众从不同角度、不同方向和不同距离去读解影片，所以导演会把演员调度和镜头调度结合起来进行综合运用，从而增强影片的艺术感染力。

一、场面调度的分类

（一）角色调度

角色调度在影视艺术中又称为演员调度。它是指导演对角色的运动方向、运动路线和在画框内的位置安排等的设计，通过导演精心而巧妙的设计，引导观众把注意力放到画面中被摄主体上来，或营造某种情绪、气氛和意境。如图3-46、图3-47所示，在该镜头中，导演把角色放到了画框中间，突出了角色这个主要表现对象。

角色调度是场面调度的基础，它与很多创作要素密切相关，如画面构图、线条、光线、动静等。从角色调度的角度来说，突出主体的方法主要有以下几种。

1. 利用表现对象面积的大小突出主要表现对象

面积大的角色在画面中更突出。前景人物的面积大于背景人物的面积，从而突出了前景人物，如图3-48所示。

图3-46 《白蛇：缘起》中的角色调度（1）

图3-47 《白蛇：缘起》中的角色调度（2）

图3-48 《风雨咒》中用面积对比突出形象

图3-49 《姜子牙》中利用光线突出姜子牙

2. 利用光线亮暗突出主要表现对象

在光线明亮的位置，角色更突出。在动画《姜子牙》中姜子牙所处位置的光线亮度大于其他的位置，从而突出了姜子牙这个角色，如图3-49所示。

3. 利用表现对象的动静突出主要表现对象

在画面中，动态的角色更突出。在动画《美女与野兽》中，动态的人物更突出一些，如图3-50所示。

4. 利用表现对象方向的不同突出主要表现对象

逆方向的角色更突出。在动画《冰河世纪》中，猛犸象的运动方向与其他动物的运动方向相反，因此更加突出，如图3-51所示。

图3-50 《美女与野兽》中运动的形象更加突出

5. 利用表现对象位置的不同突出主要表现对象

位置异于群体位置的角色更突出。动画《埃及王子》中位于队列左侧的人物位置异于队列中的人物，因此更加突出，如图3-52所示。

（二）摄像机调度

摄像机调度是指导演对摄像机镜头的安排，包括摄像机的机位、景别、角度、方向、焦距，以及固定镜头和各种运动镜头。其目的是通过改变不同的视角、不同的拍摄范围、不同的景深处理和不同的运动方

图3-51 《冰河世纪》中猛犸象的逆向行走

图3-52 《埃及王子》中位置不同的两人成为主要对象

图3-53 《小马王》中的摄像机调度

式,来介绍环境、突出主体、进行叙事和表达一定的意境。利用镜头的运动,可以不间断地展示不同的画面内容,增加趣味感。图3-53为动画《小马王》中连续运动的摄像机调度。

二、轴线的分类

对一个空间内发生的事情,创作者往往用不同的镜头进行分切,然后再把这些镜头组接在一起。当进行镜头组接时,必须真实准确地还原那个特定的空间。由于在拍摄时,被摄体往往具有较强的方向性,如人的视线方向、被摄体的运动轨迹等,导致在组接时容易产生方向的混乱。如图3-54所示。

如果按照图3-54这样的顺序组接,观众的方向感就会变得混乱,这样的镜头组接无法还原正确的空间,往往导致观众的空间关系意识混乱。因此,为了保证被摄体在画面中空间位置的正确和方向的统一,在拍摄这些连续镜头时,必须遵守一定的规则,这一规则就是轴线规则。轴线是在镜头组接中控制视角变化的一条虚设的线,这条线可以是被摄体的视线,也可以是被摄体的运动方向以及被摄体之间的连线。轴线规则要求所有的镜头要在轴线的一侧进行拍摄,这样镜头在进行连接时才能保证空间和方向的正确,如图3-55所示。

在视线的一侧进行拍摄,将其按正确的顺序组接,就保证了空间关系的正确。由于某种原因,当需要在轴线两侧进行拍摄并组接镜头时,就需要一定的技巧,这种技巧称为合理跳轴方法。

图3-54 《盗梦侦探》中错误的镜头组接

图3-55 《小门神》中正确的镜头组接

（一）关系轴线

被摄体的视线方向或被摄体之间的位置关系所形成的轴线称为关系轴线，如图3-56、图3-57所示。

当两个角色面对面对话时，他们的视线轴线和位置关系轴线是统一的，这样的位置关系通常有九种典型的机位设置，如图3-58所示。图中1号镜头景别比较大一些，它交代角色之间的关系和整体的环境，通常称为主角度镜头；2号镜头和3号镜头称为外正反打镜头（这组镜头也称为过肩镜头）；6号镜头和7号镜头称为内正反打镜头；4号镜头和5号镜头称为平行镜头；8号镜头和9号镜头称为骑轴镜头。这些镜头都在轴线的一侧，因此可以相互组接。这些镜头在使用时可以根据具体情况来选用，也可以不按照本例的镜头号顺序组接，但这些是基本的镜头，在影视作品中很多镜头都是由这几种镜头演变得来的。

图3-56　关系轴线（1）

图3-57　关系轴线（2）

在只有一个角色的情况下，其关系轴线表现为这个角色的视线方向。如图3-59所示。

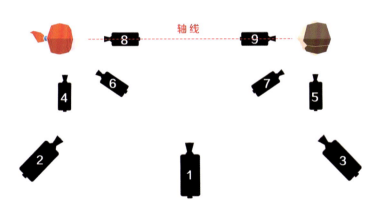

图3-58　两个角色对话时的典型机位图

图3-59　表现单个角色时的关系轴线

当角色位置关系与视线关系不一致，或角色发生位置的移动时，通常以视线方向为主要的关系轴线方向。当三个角色或多个角色对话时，可将角色分为两部分，其机位设置可参考两个角色对话时的机位设置，将三个角色分为A和B两个部分，然后进行拍摄，如图3-60所示。

（二）运动轴线

由被摄体的运动方向构成的轴线称为运动轴线。当表现一个物体运动的时候，可以将其运动分切成不同的镜头，这样往往可以更好地表现运动状态，使运动变得更生动、更有趣。在进行分切镜头的拍摄时，同样要遵循轴线规则，即所有镜头的拍摄都要在轴线的同一侧进行。图3-61中红色线条为物体的运动轴线。

图3-60　三个角色对话时的机位图

图3-61　运动轴线示意图

拓展训练

1. 场面调度的形式和功能分别是什么？
2. 如何确定关系轴线呢？

第四章
动画短片的具体制作

从制作手段看,动画短片主要分为传统的手绘动画、无纸动画、三维动画、定格动画。本章对不同制作手段的动画短片实例进行分析,涉及短片的剧本、人物设计、场景设计及制作方法。

微信扫码查看
▶本章视频动图◀

第一节
手绘动画短片

思政目标	培养手绘动画制作团结协作能力 激发复兴中国动画的使命意识、责任担当
能力目标	掌握手绘动画短片绘制流程 熟知手绘动画相关工具使用
参考学时	手绘动画制作工具（1课时） 手绘动画案例分析（2课时）

　　手绘动画又被称为传统动画，它是迄今为止发展时间最长、应用范围最广、发展程度最成熟的动画类型。掌握手绘动画的制作技法，是学习和应用其他类型的动画的基础。本节通过对手绘动画工具的介绍和手绘动画案例的分析，讲解手绘动画的内涵、制作流程和软件的操作方法。

一、手绘动画制作工具

（一）绘画相关工具

1. 动画纸

　　动画纸为动画专门用纸，除了对动画纸的光洁度、密度、厚度要求严格外，对其透光度要求也很高，一般使用75克标准纸。符合标准的动画纸，可以在反光台上看清楚五层以下的动画线条，较好的复印纸也可以代替动画纸使用。如图4-1所示。

2. 铅笔与自动铅笔

　　动画工作主要使用2B铅笔或用2B铅笔芯的自动铅笔，其软硬度和密度符合后期制作的质量标准。2B铅笔选购中华绘图铅笔即可。如图4-2所示。

图4-1　不同规格的动画纸

图4-2　德国红环牌自动铅笔

图4-3 美国三福牌彩色铅笔

图4-4 动画打孔机

3. 彩色铅笔

动画制作中有不同的工作科目，角色原动画绘制和场景绘制往往需要绘制草图，二维动画的绘制需要绘制明暗分界、灯光区域等，这些都需要彩色铅笔。如图4-3所示。

4. 打孔机

打孔机分电动和手动两种，有一种手动打孔机既可以打标准孔，也可以打连孔，是专门用来冲打动画纸、背景纸的机器。打孔后的纸就可以套在定位尺上使用。动画打孔机如图4-4所示。

5. 修正纸

对于修正纸的颜色没有太严格的要求，不同的公司用法也不尽相同。一般情况下，黄色是作画监督修正用纸，绿色为总作画监督修正用纸，粉红色是演出修正用纸。作监会对角色动作进行细微修正。由于各个原画师之间的绘柄不相同，修正一般是为了统一绘柄，但是现在原画的平均质量下降，作监不得不修动作，甚至重画。修正用纸比原画用纸薄许多，使用时将它附在原画上进行修正，而不是直接在原画上改。

6. 动画工作台

动画工作台是动画绘制的重要工具，在台上可以进行创作和设计的各项工作：设计人物和背景，设计分镜头台本，进行美工设计，以及给人物和道具设计颜色。作为画台的附件，往往还要有一把舒适的椅子，几个可以放草图和文件的架子，以及一张带抽屉的桌子（里面放置纸张、材料和杂物）。绘制动画时，使用有电源的发光器（日光灯），让灯光透过5mm厚的单面磨砂玻璃，再铺上纸张即可进行。不过随着科技的发展，现在已有LED动画工作台，并且带触控功能，可以调节光源的亮度。

7. 规格框

规格框的作用是保证每个动画镜头的绘制和拍摄，从设计稿开始到原画、动画、背景、上色、校对、摄影（扫描）等各道工艺流程做到画面规格统一，使每个动画工序中图像位置稳定不变，因此它是动画绘制的重要工具。动画片中使用的画面规格框，是按照普通电影银幕和电视屏幕3∶4的比例确定的。动画片的规格框按大小共分为12种规格，比较常用的是12规格和9规格。当有推拉镜头的需求时，会用到大小不同的规格，但大规格框最好不要超过16规格，否则扫描会有困难，小规格框不要小于5规格，否则制作出的镜头由于放大比例的原因在银幕上会显得粗糙。框位不在中心位置时，应标明方位，一般按照东（E）、西（W）、南（S）、北（N）移动几个规格计算。如9规格画框南移2规格、东移3规格，可标为9F.2S/3E。规格框根据制作需求不同，分为电视和电影两种规格，如图4-5、图4-6所示。

图4-5 电视版规格框　　　　　　　　图4-6 电影版规格框

8. 摄影表（律表）

摄影表（律表）由导演确定，由原画绘制人员填写，是镜头拍摄的依据，如图4-7所示。

9. 镜头封袋

镜头封袋的封面上印着表格，这些表格是根据镜头的内容设计的，它们是工作记录。表格内容包括：设计稿、原画、作监、动画、线拍、动检、特技（淡入、淡出、叠化、划镜等）、片集、镜号、长度、扫描规格、备注等项目，如图4-8所示。

图4-7 动画摄影表（律表）　　　　　图4-8 翡翠动画公司镜头封袋

图4-9 迪生动画网络线拍仪　　　　　图4-10 某品牌的扫描仪

（二）外接设备和软件

1. 线拍仪

它可以用来检查动画稿中的线条、动作和表情的流畅性，动画制作者可以用此来拍摄设计稿、原画、动画稿，检查动作的流畅性、造型的准确性、律表的编排与镜头运动的效果。导演以此能够准确地进行动画预演的审阅，及时发现并修正生产中的问题，还可以通过互联网与异地制作公司进行品质控制和异地资源共享，大幅提高工作效率，降低动画生产成本。迪生动画网络线拍仪如图4-9所示。

2. 扫描仪

动画扫描仪将动画的画稿和场景的线稿进行扫描。动画画稿的扫描从计算机相关软件诞生才出现，之前都是采用传统的手工赛璐珞着色。1997年，迪生动画为国内第一部大型动画系列片《西游记》提供技术支持，由此推动了全国动画片由传统手工赛璐珞上色转向电脑后期的革命。扫描仪如图4-10所示。

传统动画常用的软件有Retas和Animo。Retas是由日本Celsys公司开发和销售的2D动画软件系统，可用于Microsoft Windows和Mac OS X。它能完成从数字绘制或描摹到导出Flash和QuickTime的整个动画制作，被认为是包括东映动画在内的日本动漫产业的领导者。Animo是英国Cambridge Animation公司开发的二维卡通动画制作系统，于1992年面世，它被很多国家的动画公司和工作室使用，最著名的是华纳动画集团、梦工厂。Animo总共被全球300多家工作室使用，2009年加拿大公司Toon Boom Animation收购Animo。图4-11为Retas的工作界面。

图4-11 Retas的工作界面

二、手绘动画案例分析

动画短片《有一天》是2013级动画专业吴刚、齐玉涛共同完成的作品。该片获得河北省文联主办的"美丽中国"微电影盛典动漫类好作品奖,河北省教育厅主办的青少年微电影大赛二等奖,河北省第六届大学生艺术展演专业组二等奖。

动画短片《技承》是由2016级王雪腾独立完成的作品,该片获得第五届全国大学生网络文化节动漫类优秀奖,河北省大学生网络文化节动漫作品一等奖,河北省第六届大学生艺术展演微电影作品(专业组)二等奖。

(一)动画短片《有一天》

动画短片《有一天》改编自美国艾莉森·麦基的同名绘本。该绘本讲述了一位母亲陪伴孩子成长的故事,将生命的成长与衰退娓娓道来,诗歌般的文字传达出海洋般辽阔的母爱。无论是作为孩子,还是为人父母,抑或是扮演着两种角色的人,都无法抗拒这朴实而深情的情感所带来的感动。

1. 剧本的改编

原绘本用诗歌般的抒情方式进行叙事,绘本的改编同样采用抒情的叙事方式,文字剧本如下。

窗外的梅花开了,母亲在床上双手抱着刚出生的婴儿。母亲低头亲吻着她的手指。(母亲亲吻女孩手的动作)

路边下着雪,母亲与女孩慢慢地浮现出来,母亲抱着女孩转圈。

雪花落在小女孩脸颊上,慢慢融化,同时小女孩睁开眼睛。(好奇的表情)

小女孩在地上跌跌撞撞地向毛线球爬。

手指碰到毛线球,毛线球向前滚动。

小女孩呆呆地看着毛线球。(特写)

母亲牵着小女孩在街道上走,小女孩的双手紧紧拉着母亲。

小女孩学习骑自行车,母亲在后面保护着小女孩,慢慢推着小女孩走,小狗慢慢跟着。

小女孩长大了,飞快地骑着自行车,小狗长大,在前面跑着。

母亲轻轻地摸了摸小女孩的头发。

游泳池的水面,小女孩跳下水游泳。(水花溅落)

小松鼠蹦进了一片黝黑的森林。(跟镜头)

小女孩在树上观察鸟妈妈喂食,小鸟妈妈叼来虫子喂到小鸟的嘴巴里面,小女孩充满喜悦和好奇。(鸟飞,跟镜头,下移)

小女孩在雪地中欢快地奔跑。(小女孩跑出画面,秋千荡进来)

小女孩开心地荡秋千。(画面变淡)

小女孩独自伤心地坐在沙发上,头埋进胸前,抱着腿哭泣。

一只老鹰在天空中飞翔,小女孩躺在山坡上。

小女孩站在山坡上,抬头看着远方的天空,头发和裙摆被风吹起来。(小女孩抬着头,迎着风,张开了双臂)

母亲站在阳台上目送远行的女孩。

女孩背着书包,向前走,回头看着家的方向。

男孩给女孩戴戒指。

女孩背着自己的孩子散步。

女孩在床边给自己的孩子梳头发。

女孩变老了,坐在阳台的摇椅上晒着太阳,阳光照射在女孩银白色的头发上。

桌子上面摆着小女孩母亲亲吻女孩手的照片。

微风吹进来,花瓶中的花掉下两片花瓣落在相册前面。

2. 美术设计

原绘本采用手绘水彩效果。为了还原绘本的艺术特点,短片使用简淡风格水彩绘制。该风格给人以诗一般的美、轻松、明亮、简单、优雅和空灵。在场景设计方面,充分体现了水彩的韵味,大量运用的水彩颜色互相浸透之后产生的肌理感,更加突显整部动画灵动淡雅的艺术特征。如图4-12、图4-13所示。

3. 分镜头设计

分镜头是将文字剧本转换为图像的一道工序,相当于影片的雏形,有文字分镜头、分镜头台本和色彩分镜头之分。《有一天》的分镜头台本如图4-14、图4-15所示。

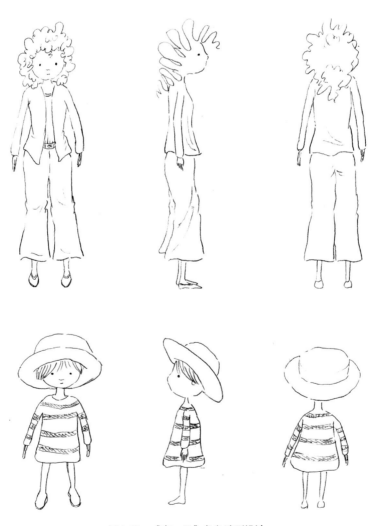

图4-12 《有一天》角色造型设计

图4-13 《有一天》动画场景设计

图4-14 《有一天》分镜头台本(1)

图4-15 《有一天》分镜头台本(2)

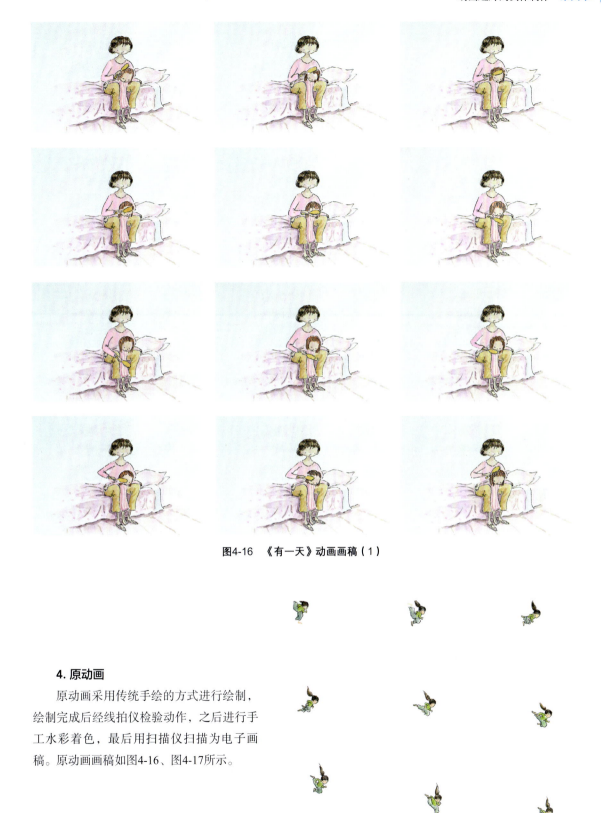

图4-16 《有一天》动画画稿（1）

4. 原动画

原动画采用传统手绘的方式进行绘制，绘制完成后经线拍仪检验动作，之后进行手工水彩着色，最后用扫描仪扫描为电子画稿。原动画画稿如图4-16、图4-17所示。

图4-17 《有一天》动画画稿（2）

图4-18 《有一天》剧照（1）

图4-19 《有一天》剧照（2）

图4-20 《技承》美术设计（1）

图4-21 《技承》美术设计（2）

5. 后期合成输出

经过后期剪辑软件合成输出，一部动画短片就诞生了。动画短片《有一天》部分剧照如图4-18、图4-19所示。

（二）动画短片《技承》

该片以非物质文化遗产——豫剧、京剧、川剧变脸、舞狮和少林功夫等为叙事对象，巧妙地借用声音与动作的相似性等技巧，将多种技艺连接为一体并表现出来，以"呼吁传承非物质文化遗产"为主题的二维转描动画来展现中国传统技艺之美。

1. 剧本的改编

该片并没有完整的叙事线索，以音乐为主线，将少林功夫、京剧、豫剧、舞狮、川剧变脸的动作相连接，通过视听语言的剪辑技巧组合而成。

2. 美术设计

该片虽使用水彩颜料着色，但为了凸显非物质文化遗产的厚重，使用了颜色堆积技法和粗纹理感的水彩纸，将干湿两种画法加以融合，这样非遗文化的画面美感就能被很好地营造出来。片中通过不同程度的着色对画面进行处理，既渲染了动画短片的气氛，也对作品的主旨进行了凸显，如图4-20、图4-21所示。

3. 原动画

原动画采用传统手绘的方式进行绘制，绘制完成后经线拍仪检验动作，之后进行手工水彩着色，最后用扫描仪扫描为电子画稿。原动画画稿如图4-22所示。

4. 后期合成输出

经过后期剪辑软件合成输出，一部非遗动画短片就诞生了。动画短片《技承》的海报和剧照如图4-23、图4-24所示。

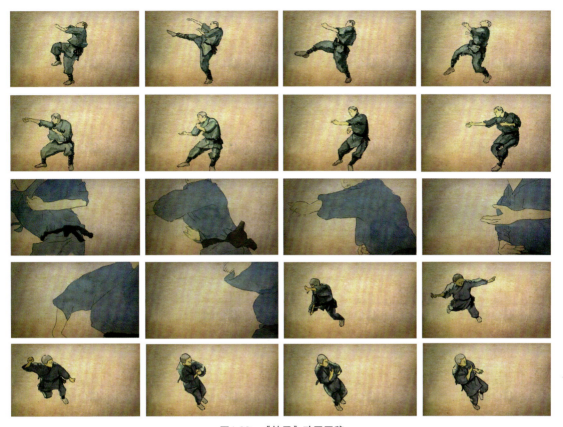

图4-22 《技承》动画画稿

图4-23 《技承》动画海报

图4-24 《技承》剧照

 拓展训练

1. 手绘动画角色的运动分镜头。
2. 尝试用不同的材料为手绘动画着色。

第二节
无纸动画短片

思政目标	通过无纸动画短片制作培养团结协作能力
能力目标	掌握无纸动画短片制作流程 熟知主流无纸动画软件的使用
参考学时	无纸动画软件（1课时） 无纸动画案例分析（2课时）

二维无纸动画是相对于传统手绘动画而言的。作为随着计算机软件和硬件的日趋成熟而逐渐成熟的动画创作方式，无纸动画绝大部分的制作环节在电脑上完成，采用的是"数位板+电脑+动画软件"的工作流程。其绘画方式与传统的纸上绘画具有很强的相似性。它具有成本低、易学习、品质高、输出简单等多方面的优势。

一、无纸动画软件

（一）Adobe Animate无纸动画软件

1996年5月，美国的FutureWave公司开发了一款叫作FutureSplash Animator的网页动画制作软件。1996年底，美国多媒体艺术软件开发公司Macromedia将FutureWave公司兼并，并且FutureSplash Animator的2.0版本被命名为Flash 2.0，自此，Flash正式开始面向大众。

Flash动画在我国兴起于2000年，个人创作群体因Flash动画的出现纷纷进入这个领域，成为当时中国动画创作领域的一群闪耀的明星。这群人在当年有一个响亮的称呼——"闪客"，著名的闪客有老蒋、卜桦、拾荒、老歪。拾荒创作的《小破孩》系列成功塑造了一个IP（图4-25）。

图4-25 闪客作品《小破孩》

2015年12月2日,Adobe宣布将Flash Professional CC更名为Animate CC,软件在支持Flash SWF文件的基础上,加入了对HTML5的支持。并在2016年1月发布新版本的时候,将软件正式更名为"Adobe Animate CC",缩写为"An"。截至2021年12月,Adobe Animate CC 2022为市场最新版,其软件界面如图4-26所示。

Animate CC可以绘制人物角色造型,也可以绘制动画场景。动画制作主要采用补间动画、逐帧动画方式完成。补间动画通常需要把形象制作为元件。创建的新元件类型包括影片剪辑、按钮、图形。通过动画制作技术的不同组合,可以创建出千变万化的效果。Animate CC动画制作截图如图4-27所示。

图4-26　Animate CC软件界面

图4-27　动画短片《蚂蚁和大象》在Animate CC中制作截图

图4-28 Moho Pro软件界面

（二）Moho无纸动画软件

Moho是Lost Marble公司推出的制作2D卡通动画的工具。它具有直观的界面、可视内容库和强大的功能，如骨骼绑定系统、智能骨骼、贝塞尔（Bezier）手柄、逐帧动画、从位图到矢量的转换、集成的口型同步、专业的时间轴、物理运动追踪和64位体系结构等，为无纸动画制作提供了独特的动画程序，可加快工作流程。Moho Pro软件界面如图4-28所示。

1. 维特鲁威骨骼

这是Moho Pro 13.5中的新功能。维特鲁威骨骼（Vitruvian Bones）是一种新颖而强大的角色调节方式，直观的V形骨骼系统可以替换不同的图形和骨骼集，如图4-29所示。

图4-29 Moho Pro维特鲁威骨骼（视频动图见章首页二维码）

图4-31　Moho Pro自定义四边形网格

（视频动图见章首页二维码）

图4-30　Moho Pro智能骨骼（视频动图见章首页二维码）

2. 智能骨骼

智能骨骼（图4-30）是一种可以使角色完全按照创作者想要的方式表现的革命性的方法，角色的关节可以弯曲而且不会变形。使用时还可以将智能骨骼当作控制杆来设置面部表情，使面部甚至整个身体旋转。

3. 自定义四边形网格

这是Moho 13.5中的新功能。该功能使创作者可以完全按照自己想要的方式进行动画制作，只需在角色上附加四个点的形状，就可以用真实的视角为角色制作动画。也可以为角色创建网格组合三角形和四边形，使它们像三维角色一样移动，如图4-31所示。

4. 控制动画

控制动画（图4-32）可以通过时间轴、图形模式和多种插值模式完全控制动画。使用Moho的时间轴可以简单深入地控制动画的每个细节。设置插值模式可以精确实现所需的定时、平滑、步进、简易输入和输出等。

Moho Pro还有粒子动画、Wind动态、3D空间和摄像机、口型同步等功能，是一款强大的多合一无纸动画软件。

图4-32　Moho Pro控制动画

（三）TVPaint Animation无纸动画软件

TVPaint Animation是法国开发的基于位图的动画软件，它在对视觉效果的处理上游刃有余。TVPaint的笔触和特效非常丰富，能够表现的画面风格也多种多样。该软件非常适合制作手绘2D动画、精美的插画、分镜故事板和定格动画。TVPaint的功能非常全面，兼容性也很高，它的功能涵盖了动画片制作的每个环节。无论是前期绘制故事板、中期动画制作，还是后期的特效处理，TVPaint都能胜任，是一款集大成的全能型全流程动画创制作软件，其工作界面如图4-33所示。

1. 故事板功能

TVPaint可以创建无限数量的镜头和分镜头；支持通过拖曳的方法进行场景的移动，通过点击可以方便地拼合、剪接、合并场景；可以对镜头进行动作、对话、注释的标注。如图4-34所示。

图4-33　TVPaint Animation工作界面

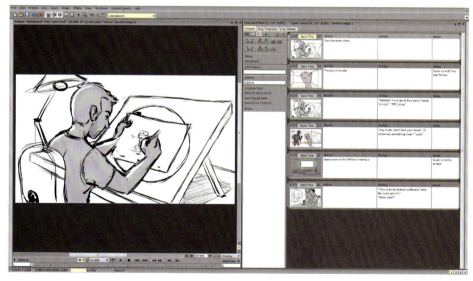

图4-34　TVPaint Animation故事板功能

2. 动画功能

支持时间线和摄影表两种操作方式；支持镜头项目的管理，通过单独镜头的绘制可以方便地管理大型、繁杂的动画；支持导入位图图像，生成动画张；支持通过连接扫描仪来扫描动画张；支持无纸绘画与传统动画协作；律表可采用缩略图形式显示。如图4-35所示。

（四）Harmony 20无纸动画软件

Harmony 20是加拿大Toon Boom公司开发的无纸动画制作系统。其前身是大名鼎鼎的USAnimation。2019年4月，Toon Boom China 以"特必中国"之名正式落地我国，为国内用户提供培训及技术支持服务。Toon Boom Harmony分为若干个功能模块软件，包含Stage、Paint、XSheet、Scan、Play、Control Center等。其中，Stage是最主要的功能模块，动画的大部分制作都是在Stage中完成的。Toon Boom Harmony工作界面如图4-36所示。

图4-35　TVPaint Animation动画功能

图4-36　Toon Boom Harmony工作界面

图4-37 骨骼变形器

图4-38 场景中添加特效

1. 骨骼变形器

骨骼变形器（图4-37）可以创建类似于骨骼的结构，其中每个部分都是坚硬的，并且具有灵活的关节。这对为角色的四肢（例如手臂或腿）或者有关节的其他身体部位（例如躯干或手指）生成动画最为有用。

2. 场景中添加特效

在创建场景、绑定角色时，或者完成动画后，可以添加特效（例如模糊、辉光、阴影、颜色滤镜和透明度滤镜）来提高项目的质量。特效将改变图层或图层组在场景中的渲染方式，如图4-38所示。

二、无纸动画案例分析

动画短片《稻田里的中国梦》以首届国家最高科学技术奖得主、共和国勋章获得者、杂交水稻之父袁隆平为原型。他为解决中国人的吃饭问题做出了重大贡献，他的杰出成就不仅属于中国，而且影响世界。该片荣获第九届亚洲微电影艺术节"金海棠奖"最佳作品、第五届全国高校网络教育优秀作品动漫类三等奖、河北省大学生网络文化节动漫作品二等奖、河北高校网络教育优秀作品优秀新媒体作品一等奖等。

动画短片《小水滴旅行记》改编自孙静主编、吴飞绘制的绘本《水的故事》，由刘丹、王书平、张晓烨制作。该动画是一部关于水的科学教育类短片，主要介绍的是主人公小水滴从水到雨的演变过程，以动画的形式来讲述真实的自然现象。该片入选2016年"原动力"中国高校动漫出版孵化计划，获得第二十二届河北影视艺术"奔马奖"微电影类一等奖、河北省第六届大学生艺术展演活动微电影作品（专业组）二等奖等。

（一）动画短片《稻田里的中国梦》

1. 剧本的改编

该动画短片以解说的形式叙述袁隆平的生平事迹，独白解说词如下。

共和国勋章获得者——袁隆平
袁隆平，出生于1930年，年少时随父母颠沛流离。
曾在北京、天津、赣州、德安、汉口等地居住。
6岁时在汉口参观园艺场，满树的桃子、一串串葡萄映入眼帘。
心中悄悄种下学农业的梦想种子。
1949年，19岁的袁隆平怀揣梦想，报考了重庆相辉学院农学系。
大学毕业后，被分配到偏远的安江农业学校任教。

儿时的梦想，切身体会的饥饿感，使他立志要解决粮食增产问题，全身心投入到水稻研究中——梦想的种子生根发芽。

1961年7月的一天，行走在稻田中的袁隆平，无意间发现一株鹤立鸡群的水稻。

次年袁隆平播种了一千株该品种水稻并细心呵护，可结果不尽如人意，失败的结果使其领悟到那是一株天然杂交稻，转而研究人工培育杂交稻。

1964年7月到9月，袁隆平用手工方式检查了14万株稻穗，找到6株雄性不育植株，为杂交水稻的育种迈出了关键性的第一步。

经过研究，文章《水稻的雄性不孕性》于1966年发表在《科学通报》杂志上，打开了中国杂交水稻研究的序幕。

袁隆平、李必湖、尹华奇三人组成黔阳地区农校水稻不育科研小组，于1969年远赴云南寻找野生不育稻，因未能保持不育形状再一次失败。

1970年，助手李必湖在海南岛南红农场，发现一株雄性不育野生稻，后被命名为"野败"，为籼型杂交稻"三系"配套打开突破，"野败"成为后来所有杂交稻的母本。

1973年杂交水稻成功问世，让粮食亩产量得到质的飞跃：2000年700公斤，2004年800公斤，2014年1000公斤。

目前全国累计推广面积超90亿亩，增长稻谷8.5亿吨，每年可以多养活约8000万人口。

袁隆平心中还有两个梦想，第一个是禾下乘凉梦，水稻有高粱那么高，穗子有扫帚那么长，颗粒有花生米那么大，人在稻穗下乘凉；第二个是杂交水稻覆盖全球梦，如果全球种的水稻有一半是杂交水稻，就会多养活5亿人口，在夺取高产之路上，他从不言弃。

历经半个世纪，鲐背之年，袁隆平仍怀着一颗赤子之心，一个童真的梦。

这是稻田里的中国梦，也是历史长河里的世界梦。

2. 美术设计

在人物设计上，前期搜索了袁隆平院士等人的大量素材照片，进行符合动画形象的艺术加工，最终完成角色设计，如图4-39～图4-42所示。

图4-39　袁隆平青年时代人物造型

图4-40 袁隆平老年时代人物造型

图4-41 尹华奇人物造型

图4-42 李必湖人物造型

图4-43 安江农校外景

图4-44 稻田插秧场景

图4-45 逐帧动画制作

场景制作上,也根据大量的图片资料进行历史还原,并凸显了田园风光的美感,如图4-43、图4-44所示。

3. 原动画

原动画制作均在Animate软件中完成,采用"逐帧 + 补间"动画方式完成,如图4-45所示。

《稻田里的中国梦》以动画艺术的形式反映和记录了袁隆平院士的事迹,呈现出他的精神特质和人格力量,其精神通过文艺作品得到传扬,从而引导人们树立正确的历史观、民族观、国家观、文化观,共同谱写新时代的壮丽凯歌。此外,创作者还根据动画短片创作了同名绘本。

(二)动画短片《小水滴旅行记》

1. 剧本的改编

作为绘本改编的动画短片,首先要忠实于原绘本,然后在其基础上进行合理的改编,剧本如下。

在浩瀚的宇宙中，有一个蓝色的水球，在那里有一片蓝色的海洋。

海底生长着红色、白色、黄色的珊瑚，绿绿的水藻，形状各异的石头。

在贝壳上发呆的小水滴滚落了下来，小水滴困惑地挠了挠头，气冲冲地走了过去，狠狠地踢了几下贝壳。

小水滴走到贝壳的边缘，想要去取里面的珍珠，结果……贝壳夹住了小水滴的脑袋。当小水滴用力的时候，它一下子冲出了海面，不一会儿被蒸发到了空中。小水滴越升越高，看着自己的身体变成了白色，它用力地冲向海面，反而被弹到了空中。

随着小水滴的升高，温度变得越来越低，它从气态变成了液态。

在上升过程中，它遇到了很多小灰尘。小水滴摸了一下小灰尘的身体。这个外来生物使小灰尘害怕了，它转身逃跑。小水滴非常疑惑，追了过去。好多小灰尘聚集在一起。小水滴看着小灰尘向自己冲了过来，打成一团。

一粒小灰尘被踢了出来，发现自己变了模样，原来它被小水滴净化了。

小水滴越升越高，温度越来越低，无数的小水滴聚在一起，形成了一片大大的云朵。由于小水滴太重，于是降落下来形成了雨。

经过小水滴的滋润，大自然变得更美丽了。

滴落在叶子上的小水滴不小心滑落下来，拍在了小灰尘的身上，并慢慢地渗到土壤中。

经过水的不断循环，小水滴又重新回到了大海。

2. 美术设计

根据绘本中的形象进行动画形象的二次创作，得到符合动画运动特点的角色设计，如图4-46所示。

场景的设计使用数位板在Photoshop软件中进行。绘制的数字场景如图4-47、图4-48所示。

图4-46 《小水滴旅行记》角色设计

图4-47 《小水滴旅行记》海底场景设计

图4-48 《小水滴旅行记》花丛场景设计

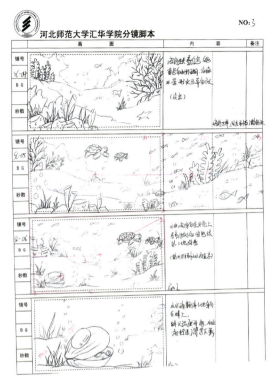

图4-49 《小水滴旅行记》分镜头台本（1） 图4-50 《小水滴旅行记》分镜头台本（2）
（注：图中字符存在不规范之处）

3. 分镜头设计

分镜头台本绘制使用手绘的方式，在纸上绘制角色动态、镜头运动等视听标识，如图4-49、图4-50所示。

4. 原动画

原动画采用元件动画逐帧方式或者元件动画补间方式制作，如图4-51所示。

图4-51 《小水滴旅行记》逐帧动画的制作

5. 后期合成输出

经过后期剪辑软件合成输出，一部科普动画短片就诞生了。动画短片《小水滴旅行记》的部分截图如图4-52、图4-53所示。

图4-52　《小水滴旅行记》动画截图（1）

（注：图中英文不规范）

图4-53　《小水滴旅行记》动画截图（2）

（注：图中英文不规范）

拓展训练

1. 用无纸动画软件绘制角色运动。
2. 进行无纸动画短片的美术设计。

第三节 三维动画短片

思政目标	了解我国原创的优秀三维动画短片，树立文化自信 通过三维动画创作，培养团结协作能力和奉献精神
能力目标	掌握三维动画短片制作流程 熟知主流三维动画软件的使用
参考学时	三维动画软件（2课时） 三维动画案例《鄉味》分析（6课时）

三维动画又称3D动画，是近年来随着计算机软硬件技术的发展与提升而产生的一项新技术。三维动画技术可模拟真实物体，具有精确性、真实性和可操作性等多方面的优势，被广泛应用于动画、游戏、影视、医学、教育、军事等诸多领域。

一、三维动画软件

（一）Maya三维动画软件

1983年，在加拿大多伦多成立了一家数字特效公司，由于公司的第一款商业软件是关于Anti-alias的，因此公司和软件都被命名为Alias。就这样，如今三维领域举足轻重的三维动画软件Maya的初创公司成立并发展起来了。

1984年，在美国加利福尼亚州也创建了一家数字图形公司，由于创始者爱好冲浪，因此公司起名叫WaveFront。

1990年，Alias公司推出一款只能运行于SGI工作站上的软件，名叫PowerAnimator，很多电影中的特效均由这款软件制作，如《深渊》《终结者2：审判日》《独立日》《变相怪杰》《阿甘正传》等。

1995年，比尔·盖茨看中了三维图形在民用市场的商业潜力，收购了另一家图形特效公司开发的软件Softimage，而Silicon Graphics（SGI）一口气收购了Alias和WaveFront，并起名叫Alias/WaveFront，就是把两家公司的名字合在一起。Maya当时还是Alias正在开发的下一代三维动画软件，融合了高级视效套件、PowerAnimator 和 Alias Sketch。

1998年2月Maya1.0版本发布，Maya一经发布便获得了市场的认可。同年，工业光魔公司使用Maya制作的《星战前传》系列和《木乃伊》轰动全球。

可以说Maya一经推出就成为了当时三维领域的标准，并获得了长足的发展。2005年，Autodesk公司耗资1.8亿美元全资收购了Alias。Maya也正式从Alias Maya变更为Autodesk Maya，并同时发布了Maya 8.0版本。2022年，软件版本已更新至Maya 2022。Maya软件界面如图4-54所示。

Maya可以提供完美的3D建模、材质贴图、骨骼绑定、动画制作、数字化特效模拟和高效的渲染功能，如图4-55所示。

图4-54　Maya软件界面

图4-55　Maya角色模型制作

（二）3D Studio Max 三维动画软件

3D Studio Max简称为3d Max或3ds Max。3D Studio Max是美国Autodesk公司推出的多媒体动画制作软件。它是以一流的三维建模和动画制作软件3D Studio为基础，在Windows NT和Windows 95环境下重新设计的一个产品。3D Studio Max的推出使PC机在三维动画制作方面真正达到了工作站级的水平。3D Studio Max专为Windows NT、多处理器、图形加速器和网络渲染而设计，性能卓越。随着技术的进步，3D Studio Max在不断升级更新，每一个版本的升级都包含了许多革命性的技术更新。3ds Max软体界面如图4-56所示。

3D Studio Max广泛应用于动画、游戏、影视、广告、工业设计、建筑设计、多媒体制作等领域，其模型制作界面如图4-57所示。

图4-56　3ds Max软件界面

图4-57　3ds Max模型制作

（三）Cinema 4D三维动画软件

Cinema 4D的前身是1989年研发的软件FastRay，最初只在Amiga上发布。Amiga是一种早期的个人电脑系统，当时还没有图形界面。1991年，FastRay更新到1.0，但当时这个软件还并没有涉及三维领域。1993年，FastRay更名为Cinema 4D，仍然在Amiga上发布。

Cinema 4D字面意思是4D电影，不过其本身还是3D的展示软件，由德国Maxon Computer开发，以极高的运算速度和强大的渲染插件著称。其很多模块的功能都是科技进步的成果，并且在用其描绘的各类电影中表现突出。Cinema 4D软件界面如图4-58所示。

图4-58 Cinema 4D软件界面

图4-59 Cinema 4D字体海报设计

图4-60 电影《阿凡达》场景画面

Cinema 4D 应用广泛，在广告、电影、工业设计等方面都有出色的表现。Cinema 4D字体海报设计如图4-59所示。电影《阿凡达》中使用Cinema 4D制作了部分场景（图4-60）。在这样的大片中可以看到Cinema 4D的表现是很优秀的，它正成为许多一流艺术家和电影公司的首选。可以说，Cinema 4D已经走向成熟。

（四）Unreal Engine三维动画软件

UE（Unreal Engine，虚幻引擎）是目前世界上最知名、授权最广的顶尖游戏引擎，占有全球商用游戏引擎80%的市场份额。自1998年正式诞生至今，经过不断的发展，UE已经成为整个游戏界运用范围最广、整体运用程度最高、次时代画面标准最高的一款游戏引擎。

UE4是美国Epic Games公司研发的一款3A级次时代游戏引擎。UE4软件界面如图4-61所示。UE4的前身就是大名鼎鼎的虚幻3（UE3），许多耳熟能详的游戏作品都是基于虚幻3引擎诞生的，如《剑灵》、《鬼泣5》（图4-62）、《战争机器》等。虚幻引擎渲染效果强大，采用了PBR（Physically-Based Rendering，基于物理规律的渲染技术）物理材质系统，且具有实时渲染的功能，成了创作者最喜爱的引擎之一。

图4-61　UE4软件界面

用虚幻引擎制作动画的方法与用其他三维动画软件制作基本相同，但是在制作流程上有较大的区别。在传统的三维动画制作流程中，各个步骤都要严格按照顺序进行。而用虚幻引擎制作时，所有场景都根据故事板之间的排列顺序依次渲染生成，并通过引擎将所有场景串联在一起，每个场景都是一个独立的单元，不用再将整个场景拆分成独立的单元。

在用虚幻引擎制作动画的过程中，可以多个步骤同步进行。传统的三维动画制作在渲染输出图像这一环节上最消耗时间。在使用UE4制作动画时，基本可以忽略渲染这一步骤，因为在提交渲染内容几分钟以后，就可以看到最终的渲染效果。在使用虚幻引擎制作动画的过程中，创作者进行交互式制作的同时可以同步体验现场情感氛围，将自身情感投入到创作中。虚幻引擎技术开启了三维动画影像实时交互的新模式。

目前，大量的动画公司已经开始使用

图4-62　游戏《鬼泣5》的打斗画面

图4-63　动画《绝命响应》和《紫川》

虚幻引擎完成动画片的制作，在这方面我国公司已经走到了世界的前列。《枪神记》《斗罗大陆》《绝命响应》《紫川》《墓王之王》等动画片就是使用虚幻引擎完成部分环节制作的，如图4-63所示。

二、三维动画案例《鄉（乡）味》分析

动画短片《鄉味》由动画专业的李晓雅、贾晓燕、康家绮、张天翊、陈嘉、陈琦制作，以六个独立的小故事组成，每一个故事都有独立的寓意，但相同的是都离不开家乡的味道——驴肉火烧。驴肉火烧这一传统美食，独具地域特色且极为流行。根据不同的地方特色，其发展出不同的种类，外貌有方有圆，内馅也根据大众的口味添加了青椒等蔬菜作为配菜，又根据时代的发展将传统复杂的制作流程简化。如今家家户户都能制作，方便且快捷，甚至在超市冰柜中就有成品，只需买回家加热即可食用。时代虽然在变迁，但不变的仍是那一口熟悉的乡味。

1. 剧本的改编

尧尧走在街上闻到一股很香的味道，于是他顺着香味走到了一家驴肉火烧店。看到店外的装饰后，尧尧不相信此店能做出如此美味的东西，他刚打算转身离开却被店小二叫住，于是半信半疑地进去后要了一份驴肉火烧。尧尧咬了一口，一边吃一边称赞，"真的是太美味了"！

尧尧和火火玩累了，肚子很饿，于是争先恐后地跑进厨房，看到桌上只放了一个驴肉火烧，于是两个人开始互相谦让。门外师傅突然喊了一句："快出来吧，外面还有好多呢。"两人互相看了对方一眼，露出了笑容。

比赛开始，皇帝入席，师傅端上一份驴肉火烧，皇帝品尝了一口，称赞真是"天上龙肉，地下驴肉"。比赛结束，驴肉火烧获胜。

两人上街买菜，尧尧向火火推荐驴肉火烧，于是两人一起排队买火烧，并且带回家给家人品尝。

师傅为即将去科考的徒弟送行。师傅为徒弟做的饭菜十分丰盛。师傅和徒弟一起享用，徒弟背上行囊，师傅看着徒弟远去的背影。

尧尧一觉醒来，发现自己穿越到了古代，这时他的肚子突然传来咕咕的声响。他进入厨房，眼前正好有一个驴肉火烧，拿起来吃了一口，吃完后说道，"还是我大中华的美食妙啊"。

2. 美术设计

故事的时间背景都是古代，因此设计者将角色设计成了古代人的模样，场景也是如此。但是这里做了一些改动，建筑并未一味遵循传统，而是带有古代国风元素的"新中式"建筑。如图4-64～图4-66所示。

图4-64　动画《鄉味》造型设计（1）

图4-65 动画《乡味》造型设计（2）

3. 分镜头设计

《乡味》分镜头剧本采用表格与手绘的形式进行，设有镜头、画面、动作、对白、时间等，如图4-67所示。

4. 模型制作

在开始建模前，团队成员通过讨论决定角色、场景模型制作的任务分配和细节要求。在模型制作中，角色模型主要使用Maya完成创作，场景模型主要使用3ds Max完成创作。

图4-66 动画《乡味》场景设计

片名：乡味			画面尺寸：1920*1080 第 1 页	
镜头	画面	动作	对白	时间
001		用手指向店牌，抬头观望	尧尧指着牌子"驴肉火烧"说："能好吃吗？"	3s
002		转头迈向店里	店小二连忙喊道："快回来，客官，小店有八折优惠。"尧尧："那就进去尝尝吧。"	2s
003		走进店里	"客官请坐，给客官来一份本店的招牌驴肉火烧"	3s
004		甩手兴奋地跑	"真的太美妙啦，哈哈哈哈哈"（扬长而去）	4s

动画数字艺术学院三维动画教研室制

图4-67 动画《乡味》分镜头设计

在Maya里面完成的角色模型制作如图4-68、图4-69所示。在3ds Max里面进行初始化设置，完成场景模型制作，如图4-70所示。

图4-68　Maya中角色模型制作（1）

图4-69　Maya中角色模型制作（2）

图4-70　3ds Max初始化

首先是地面的建模，在Polygon中建立一个平面模型，用笔刷刷一个凹凸的地面以营造场景地面的起伏感，以及湖和路面地形的结构。接下来建立房屋模型，同样是在Polygon中建立多个多边形，通过拼凑搭配，组成草图中房子的形状，如图4-71所示。

然后根据前期房屋设计的草图风格和效果，完善房屋的各处具体细节，完成房屋的整体效果。

模型细节处理完之后，为了使模型在视觉上更有真实感，需要给模型贴上材质，使画面更加丰富，但在此之前有一个重要的步骤需要完成——拆UV。拆UV目的是方便把贴图更好地贴合到3D模型中，并且贴图内容位置要准确对应模型位置。比如一个骰子六个面，要画贴图就先要把UV拆成一个平面，因为画出的贴图是平面的。如图4-72所示就是将3D模型的UV拆分成了平面的，方便绘制贴图。

图4-71　3ds Max中房屋模型制作

图4-72　3ds Max中模型UV拆分

5. 绑定权重

Advanced Skeleton是一款适用于Maya的骨骼绑定插件，主要用于角色绑定。相对于FBIK系统，它提供了更为人性化的控制器操作，方便好用。本短片采用的就是Advanced Skeleton 5.560版本。角色模型骨骼绑定如图4-73、图4-74所示。

6. 材质贴图

贴图要在Substance Painter里面完成。贴图分为颜色贴图、粗糙度贴图、AO贴图、法线贴图、透明度贴图等。

第一步将3ds Max里面的模型导出为FBX文件，然后再导入Substance Painter进行烘焙。烘焙的目的是将物体高模上的法线信息尽可能完好地记录下来。

图4-73　Maya中角色模型骨骼绑定（1）

图4-74　Maya中角色模型骨骼绑定（2）

做好烘焙的三要素为平滑组、UV和Cage。烘焙的过程就是将高模上的细节信息映射到低模上，这里所谓的细节就是法线贴图。

Substance Painter贴图绘制过程：首先在Substance Painter里将模型自身的细节烘焙出来，之后开始下一步的材质制作，调整各种材质的参数，为模型贴图增加脏迹、磨损、刮痕等细节，使之呈现出更逼真的效果。如图4-75、图4-76所示。

材质贴图制作完成后，将整理好的材质贴图导入UE4，因为之后需要在UE4中查看效果和完成最终的动画场景搭建。

7. 场景搭建

（1）搭建白模。将模型和角色动画FBX文件导入UE4引擎，并建立关卡。进入关卡，首先需要创建一

图4-75　Substance Painter中场景贴图绘制

图4-76　Maya中角色贴图效果

个地形,再把模型拖曳进去进行场景地图的搭建。根据之前搭建好的简模,一步一步把模型位置匹配好,并根据需要作出合适的修改。模型搭建好后绘制地形,需要用UE4自带的笔刷,同3ds Max一样,在地面刷出河流与路面。之后可以根据需要添加一些植被,使场景更加丰富完整,如图4-77所示。

(2)制作材质。打开UE4材质面板,用UE4的材质系统可以制作出各种效果的材质,比如场景模型、地形和特效的材质。将制作好的贴图附到场景内的模型上,这样就可以得到一个比较完整的场景效果,如图4-78、图4-79所示。

图4-77　UE4中的场景搭建

图4-78　UE4中的场景贴图设置

图4-79　UE4中的场景贴图设置效果

8. 动画制作

本短片在UE4中制作动画。UE4的动画模块基本上模拟了传统动画的内容，但UE4是实时的，所以很多内容都需要运用技巧来处理，如图4-80、图4-81所示。

9. 灯光渲染

UE4采用的是实时光照渲染技术，因此添加一个定向光源就可以直接照亮场景，看到大致的效果。后面再根据场景需要，增加光源和视

图4-80　UE4中角色动画制作（1）

觉效果用于营造环境氛围，使画面效果更加丰富。这里用到了几个比较重要的工具：BP Sky Sphere、指数级高度雾、天光、后期处理体积。用这几个工具就可以制作出一个非常完美的光照系统，如图4-82、图4-83所示。

图4-81　UE4中角色动画制作（2）

图4-82　UE4中的灯光设置效果

10. 关卡序列制作与渲染输出

首先创建一个动画序列，点击进去后在里面添加一台摄像机，导入角色动画，根据需要移动摄像机并设置关键帧，这样就可以得到一段带角色动画的移动画面，如图4-84、图4-85所示。

同理，也可以在关卡序列里添加音效，以便看到更好的短片效果，如图4-86所示。

图4-83　UE4中的测试渲染效果

图4-84　UE4中的摄像机设置

图4-85　UE4中的摄像机视角画面效果

图4-86　UE4中添加音效

制作好一段动画后，点击渲染输出的按钮，就可以将动画短片渲染输出到本地，如图4-87所示。

11. 合成与剪辑

最后使用Premiere进行特效合成与剪辑。在这里可以方便地添加各种特效，比如字幕、转场和校色等这类不方便在UE4里制作的特效，以及各种音效等（图4-88）。短片制作完成之后，便可以进行最后的短片输出，如图4-89、图4-90所示。

图4-87　UE4中的渲染输出设置

图4-88　动画《鄉味》在Premiere中剪辑

图4-89　动画《鄉味》画面效果（1）　　　　图4-90　动画《鄉味》画面效果（2）

 拓展训练

1. 运用三维动画软件进行角色模型制作。
2. 为三维动画短片制作角色动画。

第四节
定格动画短片

思政目标	了解我国动画发展史中的优秀定格动画作品 培养定格动画制作团结协作能力
能力目标	掌握定格动画制作工具使用方法 掌握定格动画制作流程
参考学时	定格动画制作工具（2课时） 定格动画案例《夜梦》分析（4课时）

一、定格动画制作工具

定格动画的制作工具有很多种。用不同工具制作成的定格动画会带给人们截然不同的视觉感受。这里将简略阐述定格动画的制作工具。

（一）拍摄工具

早期传统的定格动画多用胶片摄影机逐格拍摄，成本和制作难度对普通人来说难以想象。随着数字技术的发展，人们使用摄像机或摄影机也能拍摄出具有优秀画面质量的定格动画作品。随着定格动画课程的普遍开设，院校对定格动画拍摄设备的专业性要求也越来越高。

其中，欧雷公司研发的Stop Motion Studio定格动画系统是一套用于专业教学和生产的动画制作系统，适用于剪纸动画、黏土动画、木偶动画、布偶动画的制作。Stop Motion Studio定格动画系统主要由Stop Motion Studio定格动画制作软件（图4-91），以及轨道、三脚架、摄像机、存储卡、灯光系统、拍摄台、监视器等硬件（图4-92）组成。

图4-91　Stop Motion Studio定格动画制作软件

图4-92　定格动画拍摄器材

（二）制作材料与工具

定格动画往往首先需要一个鲜明的角色形象，可以是一个人物、一个动物、一件东西，当然也可以是其他拟人化的角色。如果想制作一个角色，选择适当的工具和材料是保证顺利制作和拍摄的关键。人们熟悉的纸张、纺织品、黏土、软陶泥、橡皮泥、油泥、硅胶、胶水，以及石膏、树脂黏土、泡沫塑料、木板、模型漆、丙烯颜料等都是制作角色的主要材料。还有用于做人物眼珠和瞳孔的人工眼珠，如图4-93所示。

1. 制作材料

（1）软陶泥：它是一种黏土，用它制作出来的物品需放到烤箱烘烤之后才能成型。软陶泥是一种集油泥、橡皮泥、黏土的优点于一体的新型制作材料，如图4-94所示。

（2）橡皮泥：颜色鲜艳丰富、气味芬芳，并且可以通过混合创造出其他颜色的彩泥，如图4-95所示。

（3）油泥：主要用于工艺品、五金、塑胶开模、学生雕塑的制作，可循环使用，久置不变质，可塑性极强。油泥（图4-96）在常温下质地坚硬，可精细雕琢；在50℃以上时质地变软，可以塑形。它的特点是塑形简便、精密度高，适用于教学习作。

（4）丙烯颜料：丙烯颜料（图4-97）是一种绘画颜料，可用水稀释，不会发黄且速干，颜色饱满、持久性强，很容易用矿物酒精或松节油洗掉。这些特点使它适用于绘画保存工作中的补画工作，用以修补损坏的工艺品或为其涂色。

图4-93　人工眼珠

图4-94　软陶泥

图4-95　橡皮泥

图4-96　油泥

图4-97　丙烯颜料

2. 工具

螺母、螺钉、螺丝刀、钳子、剪刀、金属线、骨架、雕塑工具、电钻、画笔、钢卷尺、毛刷、软布、喷色笔、恒温烤箱等是制作定格动画过程中的常用工具。

（1）金属线：是创作者制作手工骨架的基本材料。金属线骨架一般采用柔韧性极好、没有弹性、不易老化与断裂的铝线，如图4-98所示。

（2）骨架：骨架是定格动画角色制作中非常重要的部分。除了一些体积较小或需要变形的橡皮泥角色，所有的角色都需要骨架支撑。常用的骨架分为金属线骨架、球状骨架和混合型骨架三种，如图4-99所示。

图4-98　金属线

（3）雕塑工具：是主要用于对黏土进行雕塑或塑造的工具。雕塑工具有三种基本类型：木制工具，形状多种多样，有尖状的、竹片状的、锯齿状的和圆形的；泥塑钢片刀，一端变宽延伸出来形成一种木制工具，而另一端是用强力钢丝弯成的一个环，置于圆形手柄上的一个黄铜套圈中；双丝头工具，在木手柄的两端各有一个金属环。各类雕塑工具如图4-100所示。

（4）喷色笔：是一种外观类似于特大号自来水笔的工具，附带一个可盛装液体颜料的容器，和一条用于连接的细管。它可以均匀地喷涂涂料，更好地控制涂料的厚薄和色彩轻重、明暗等细微差别，易于大面积喷色而不产生色差，如图4-101所示。

图4-99　骨架

图4-100　雕塑工具

图4-101　喷色笔

（5）恒温烤箱：主要用来把物料烤干或烘熟，对于一些手工行业来说，它可以起到至关重要的作用，如图4-102所示。

图4-102　恒温烤箱

二、定格动画案例《夜梦》分析

1. 创意来源

定格动画的创意源于专业知识的学习、平时的生活素材积累和对周围环境的细致观察。

2. 故事梗概

晨晨不敢一个人睡觉，因为他很怕做噩梦。梦里的大怪兽特别吓人，所以每天晚上都缠着妈妈给他讲故事，哄他睡觉，不让妈妈离开。

一天，妈妈趁晨晨睡着的时候悄悄走出房间。这时晨晨不知是做了什么噩梦，突然被吓得从梦中惊醒，哇哇大哭。不见妈妈在身边的晨晨哭得更大声了。妈妈急忙从另一个房间赶过来。妈妈知道晨晨做了噩梦，安慰说，"别怕孩子，妈妈教你一个咒语，只要一念这个咒语，怪兽就会消失"。

晨晨跟着妈妈一遍又一遍地念着咒语。妈妈告诉晨晨："只要你念完咒语，再将手指向梦里的大怪兽，怪兽就会消失不见。"

晨晨带着妈妈的咒语进入了梦乡，在梦里一只怪兽冲着晨晨跑过来，晨晨念起了妈妈教给他的咒语，然后举起手对准怪兽，只见怪兽惨叫一声真的消失了。

3. 主要角色设计

主角晨晨是一个眼睛大大的、嘴巴也大大的、鼻子挺挺的、脸圆圆的，但是有点胆小、怯懦的小男孩，如图4-103所示。

4. 分镜头设计

将《夜梦》文字脚本的画面内容加工成一个个有具体形象的、可供拍摄的画面镜头，并按顺序列出镜头的镜号，确定每个镜头的景别、动作和声音等。本镜头展示了晨晨在睡梦中被怪兽追逐而摔倒的一组画面，如图4-104所示。

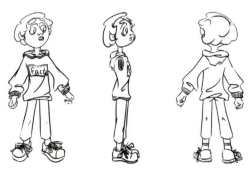

图4-103　定格动画《夜梦》角色设计

图4-104　定格动画《夜梦》分镜头设计

5. 工具和材料准备

定格动画《夜梦》主要制作工具和材料为铜线、海绵、医用胶带、软陶泥、空纸箱、毛衣、毛绒线、布料、泡沫板、剪刀、贴纸、速成钢、喷色笔、胶水等。

6. 定格动画角色制作

根据在前期绘制的角色设计稿，将两段铜线拧在一起，制作出角色的脊柱和腿部；然后按照设计稿制作出角色的胳膊；最后用速成钢固定四肢和身体，使关节能够活动。如图4-105所示。

图4-105　定格动画《夜梦》角色骨架制作

对照参考图，在布上画好并裁剪出衣服的形状，然后进行肩膀、帽子、口袋等的缝合。裁剪旧毛衣并缝合制作出角色的裤子，这样角色的衣服就做好了。同理，制作出角色的其他衣服。如图4-106所示。

用海绵包裹住骨架，特别是躯干、胳膊、大腿和小腿部分，再用医用胶带包裹好。包裹好后，骨架就会有充实感、柔和感。然后再用肉色的软陶泥包裹在做好的骨架上，特别是暴露出来

图4-106　定格动画《夜梦》角色衣服制作

的部分。继续用黑色和白色软陶泥制作出黑白相间的鞋子，并在鞋口的位置再做一个小腿至踝关节的肉色模型，保证模型不穿帮。用铜丝继续制作出手的形状，并用速成钢固定，再用医用胶带包裹好。包裹好后，按照人的手型，用肉色的软陶泥包裹在做好的手骨架上。躯干制作如图4-107所示。

图4-107　定格动画《夜梦》角色躯干制作

图4-108　定格动画《夜梦》角色制作完成

用大块肉色的软陶泥捏出头的形状，按照参考图做出角色的五官，为角色安装眼球。根据剧情的需要分别制作出一系列的角色头像，使用喷色笔对角色脸部喷射，制作红色脸颊的效果。用黑色的毛绒线做出角色蓬松的头发，然后用胶水把头发和头部结合好。这样用于拍摄定格动画的角色泥偶就做完了，如图4-108所示。

7. 定格动画场景制作

用黄色的大纸盒来做室内景，用黑白相间的贴纸装饰室内墙体。用白色的泡沫板制作一张床，并在床上铺上白色的床单。用白色的泡沫板制作一张沙发，并贴上豹纹贴纸进行装饰。如图4-109所示。

用医用胶带将树枝包裹好，放置到黑色卡纸制作的花盆中，这样树木道具就做出来了。同理，制作衣柜、花盆、地板等，这样用于拍摄定格动画的场景就做完了，如图4-110所示。

8. 定格动画拍摄

在拍摄之前，把摄像机的机位、灯光、角色和场景的位置都安排好，如图4-111所示，这样就可以有条不紊地进行拍摄了。

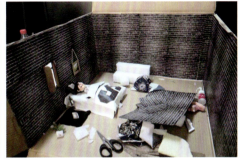

图4-109　定格动画《夜梦》室内家具制作

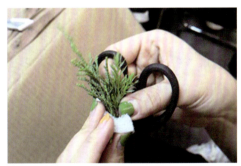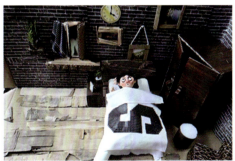

图4-110　定格动画《夜梦》室内场景制作

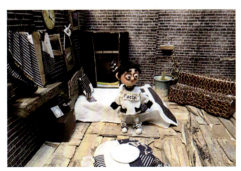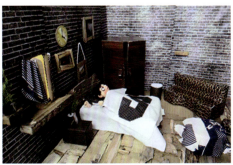

图4-111　定格动画《夜梦》角色和场景位置摆放

拍摄时一定要将摄像机位置固定，以免产生抖动，并通过连接线将摄像机与电脑进行连接，实时监控效果。在设置场景灯光时，最好先封闭自然光源，然后使用摄影灯进行光线照明（一般有一个主光源、多个辅光源）。在拍摄过程中，根据剧情的需要调整灯光的明暗、冷暖、高低。人物、场景和道具的摆放要注意它们之间的位置关系，做好标识或者将其固定。如图4-112所示。

拍摄过程中，动画师要一帧一帧地调整角色或者物体的位置（图4-113）。监控人员通过电脑监测画面中动作的连贯性、光线的强弱、镜头的景别与景深，指挥拍摄人员进行拍摄工作，如图4-114所示。

图4-112　定格动画《夜梦》拍摄现场

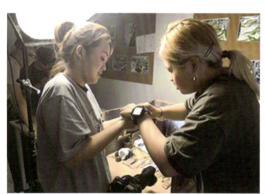

图4-113　定格动画《夜梦》角色姿势调整

图4-114　定格动画《夜梦》拍摄与画面监测

在拍摄过程中，有时还需要结合键控技术，最好是在纯蓝色或者纯绿色（与前面物体颜色区分开）背景下进行拍摄，然后通过Adobe Premiere、After Effects、Nuke等后期软件进行抠像处理，再与需要的背景进行叠加，最后生成合成画面。如果不需要，直接在后期软件进行剪辑合成，最后输出动画，如图4-115所示。

图4-115　定格动画《夜梦》画面效果

拓展训练

1. 用软陶泥制作一个角色。
2. 尝试用不同的材料制作一个15秒的定格动画。

第五章
动画短片的后期制作

动画短片的后期制作包括音效、画面特效、剪接、配音等一系列可以使短片完善的工序,不管是后期制作的哪个工序,都与数字合成软件密不可分。后期制作能给动画短片带来翻天覆地的变化。

微信扫码查看
▶ 本章视频动图 ◀

第一节 动画短片中的声音

思政目标	了解声音处理背后的价值观 培养历史责任感和精品意识
能力目标	掌握影视的声音构成 了解影视作品中的声画关系
参考学时	影视艺术中声音的发展（1课时） 影视作品中声音的艺术功能和属性（2课时） 影视作品中的声音构成与声画关系（2课时）

　　动画是视听艺术。动画中的声音从出现到发展为一种有着独立美学的艺术表现手段，与影视艺术本体有着密不可分的互动关系。动画中的听觉语言就是指影片中的各种声音。声音在整个影片中的作用是使故事更加完整。声画结合的叙事模式也更符合人们平常的生活。另外，声音还是表情达意的重要元素。

一、影视艺术中声音的发展

　　影视艺术是视听结合的艺术。但是在电影诞生之初，由于技术水平的限制，录音技术还没有发展成熟。那时的电影是纯视觉的艺术，影片中没有声音，这一时期称为无声电影时期，也称为电影的默片时期。在默片时期，电影的叙事和情感的表现都要依靠视觉形象来进行表达。为了更好地表达信息、吸引观众，创作者在影片中加入了大量的字幕，以补充单纯靠画面无法表达或不易表达的信息。

　　随着科学技术的发展，录音技术日趋完善。20世纪20年代，电影制作中融合了录音技术，使纯视觉的影视艺术演变为视听结合的影视艺术。世界上第一部有声电影是1927年美国华纳公司出品的《爵士歌王》。1928年，沃尔特·迪士尼推出世界第一部有声动画片《汽船威利号》。这两部影片的出现，也标志着默片时期的结束，有声电影、有声动画的到来，如图5-1所示。有声影片的出现为影视艺术的发展提供了广阔的表现空间。

　　动画中声音的出现，改变了人们的创作理念。但是，人们由于受动画艺术发展和其他方面的影响，长久以来只是把声音作为画面的附属品，认为声音只是单方面地为画面服务，是用来补充、说明、丰富和扩展画面内容和含义的，我们把这种观念称为传统的声画观念。受这一观念的影响，人们不重视声音的创作，不能很好地挖掘声音的艺术表现力，从而影响到整个作品的艺术性。现代录音技术的发展，使得声音制作在质量和艺术表现力上和以前的声音制作不可同日而

《爵士歌王》

《汽船威利号》

图5-1　世界上第一部有声电影和第一部有声动画

语。这种录音技术的进步也影响到了人们的创作理念，产生了现代声画观念。

现代声画观念认为声音和画面为一个共同体，二者之间没有绝对的排他性，声音与画面是两个互为依存、共同构筑的艺术序列。实践证明，可听的比可视的更具有抽象特征，更能激发人的想象意识，它意味着人类认识和表达能力的进一步发展。声音作为剧作、情绪和造型元素，在影视艺术中有更独特的表现方法和艺术感染力。声音与画面的融合，提供的不再是简单的外表形态，而是有声有形、有情有神的完整形象。声音不但可以增强画面空间的真实感和亲近感，而且还极大地丰富了作品的创作空间，可以多层次、多侧面地展示与表现人物的内心世界。因此，声音的艺术表现力越来越被人们认识和应用。计算机技术的发展对传统的录音技术产生了极大的变革，声音的制作变得更加快捷、更加普及，互联网平台的利用，也使声音的处理变得更加丰富多样。

二、影视作品中声音的艺术功能

自20世纪初动画从默片时代进入了有声时代以后，动画艺术产生了质的飞跃。在默片时代，电影的两大功能（叙事和表现）主要靠视觉语言来表现，当动画所要表达的信息不方便用具体形象或不能用具体形象来表现时，往往需要借助大量的字幕，其表现的感情色彩就会大打折扣。声音的出现从根本上解决了这个问题，在自然界中，声音是客观存在的，对声音的艺术化应用，极大地提高了影片的艺术表现力。

1. 声音使画面充满了活力

在现实生活中，声音无时不在，无处不在。从叙事层面来说，事物的发展与变化离不开声音，包括人们的行为举止。比如，当一个人走路时，不光有四肢的摆动，同时还有脚步的声音，衣服的摩擦声和人的喘息声。人们看到影像的同时，还要听到相应的声音，才会感觉到所看到的事情是真实的，声音的存在可以更好地帮助叙事。同样，在情境表现方面也离不开声音，如人物的对话、人物所表达的情感与人物说话的语气、语调、节奏、重音等要素有直接的关系。我们在画面上看到一条缓缓流淌的小河，只有同时听到河水的流淌声、鸟鸣的声音、昆虫的叫声，甚至风吹动树叶的声音，才能感受到一定的意境。因此在影片中，声音的存在及艺术化的处理，会使画面充满活力。

2. 声音强化了画面的立体感

无论是动画长片还是短片，都是让人们在一个二维平面中读解出三维的立体效果（特殊类型电影除外）。之所以这样，是因为二维画面的立体透视效果符合人眼睛看景物的透视规律，也就是近大远小、近实远虚。影片中声音的出现，极大地增强了画面的立体效果。人们听到的声音，绝大部分是复音信号，它是由许多频率所组成的。声音在进行传播时，空气对声音不同频率的成分吸收和损耗也不同，频率越高，越容易被吸收和出现损耗，而声音的高频分量决定着声音的清晰度。这就是人离声源越近声音越清晰的原因。比如雷雨天我们听打雷的声音，当雷声包含的高频分量比较多时，我们听到的雷声是清脆的，这时感觉我们离云层的放电点比较近；当雷声包含的高频分量少而低频分量比较多时，我们听到的雷声是沉闷的，这时感觉我们离云层的放电点比较远。因此，听音距离不同，听到的声音音质就不同，而这个听音距离，表现了观众和声源的立体透视关系。我们可以充分利用这一原理——声音传播距离不同而产生不同的音质，来更好地强化画面的立体感。

3. 声音是影片信息量增加的主要因素

声音中包含着各种信息。在观赏影片时，如果把声音关掉，我们就不能很好地解读影片，甚至不能解读影片的基本含义。声音在传达各种信息时，有不同于视频信息传达的特点，声音特别适合传达那些抽象的信息，传达那些视觉不容易传达的、不好传达的、不能传达的，甚至不允许传达的信息。如影片中婴儿的出生，用一个婴儿的哭声就可以很好地告诉观众：孩子平安地出生了。在生活中，受传统文化的影响，

我们赋予某些声音特定的含义，如猫头鹰的叫声、喜鹊的叫声等，这些信息的表达都是声音的强项。

4. 声音使画面组接方法更加丰富

声音的出现使影片的画面组接手段更加丰富。画面组接是按照一定的规律和逻辑进行的，用上一个画面的信息去触发下一个画面。声音的出现使这种触发变得更加多样化，也就是说可以利用声音进行画面组接。比如同学们正在教室中上课，突然听到雷声，这时镜头就可以切换到天空，利用雷声去触发下一个天空下雨的画面，保证了画面组接的流畅性，增强了叙事功能。利用声音进行画面组接在影片中应用非常广泛，这也是动画片画面组接常用的方法之一。

三、影视作品中声音的艺术属性

1. 声音的空间感

影视艺术属于时空艺术，它是在某一个时空下进行叙事和表现。影视中的声音同样也离不开时空的塑造。没有时间就谈不上声音，任何声音，无论长短都具有时间属性。同样，声音也具有空间属性，声音是可以描述空间的，因为声音是在一定的空间内进行传播的，空间的大小不同、空间中物体的材质不同，都会影响到人们对声音的感觉。

在动画中可以设计不同的声音，来增强对环境的描写，如嘈杂的人声、昆虫的叫声等，以此衬托环境、营造意境或增强场景的真实感。同时也可以针对声音的不同频率进行处理，来表现一定的层次关系，强化画面的纵向感。

2. 声音的运动感

当声源以较快的速度运动时，人们在听音点听到的声音音调会发生变化。如一列火车在我们面前飞驰而过，当火车离我们越来越近时，听到的火车声音会越来越大，同时音调会越来越高；当火车远去时，火车声会越来越小，同时音调会越来越低。在对动画片进行声音处理时，如果声源运动速度较快，就要把这种音调的变化表现出来。

3. 声音的色彩感

声音的色彩感主要指的是有些声音具有地域色彩、民族色彩和时代色彩。比如方言就是最典型的具有地域色彩的声音，利用方言并进行幽默化处理，可以直观地表现地域，增强影片的艺术感染力。音乐的民族色彩极强，长期以来不同的民族形成了独具特色的音乐色彩。特别是在我国，不同民族的不同音乐风格已经被大家所熟悉，因此可以根据影片的整体艺术构思和风格，来设计具有民族化的音乐。某些声音具有强烈的时代特性，可以反映特定的年代。有些特定的物体发出的声音也具有时代性，如火车的声音，蒸汽机火车、内燃机火车和现在的电力火车发出的声音都不同。创作者在对动画片配音时要特别注意这些声音的细节。

四、影视作品中的声音构成

影视作品中的声音元素是指影视作品诉诸观众听觉的那一部分。出现在影视作品中的声音通常分为人声、音响和音乐三大部分。

1. 人声

影视作品中的人声，专指通过人的口腔所发出的声音，也就是人们所说话的声音。影视作品中的人声根据所表现的作用和形式的不同，又分为对白、旁白和独白。

对白一般存在于具有一定叙事情节的影视作品中，如电影故事片、动画片等。它主要是以影视作品中

人物之间对话的形式出现。因此，对白往往与作品中的人物塑造密切相关。它往往根据人物的不同性格、不同的环境和不同的情感表现，在音色、节奏、重音、语气、语调上有所变化，从而传达给观众丰富的信息。对白通常具有较强的口语化风格。

旁白通常以第三人称的口吻出现在作品中，它主要对作品内容进行叙述和解释，具有较强的客观性。在不同的作品中，旁白又体现不同的风格，有的旁白比较稳重，有的稍显活泼、幽默。因此旁白的设计和使用必须和影片整体的设计风格相一致。在纪录片、新闻片和科教片中，这种语言形式被称为"解说"。这时，它以画外音的形式出现，针对作品的内容进行议论、总结或评说，可以让观众产生丰富的联想，使作品的内容在广度和深度上得到拓展。此外，这种人声叙述自由、表达清晰，能以其灵活性使作品具有更大的感染力。

独白在影视作品中通常以第一人称的形式出现，有时也称为内心独白。它通常用于对心理活动的描写，也有的影视作品利用独白来进行叙事。

2. 音响

音响是除音乐和人声外一切物体发出的声响。这类声音是一种能在画面中见到声源的声音，或者虽然见不到声源，但却可以让观众相信其在叙事时空中真实存在的声音，如风声、雨声、汽车声等。其主要作用是强化画面、增强画面的真实感和扩大画面的表现力。有些音响，在历史的积淀中早已具有了文化或社会的含义，如猫头鹰的叫声、喜鹊的叫声等都有鲜明的社会含义。这类声音在使用时不但具有写实功能，还有着深层次的写意功能。在影视作品中，音响具有无穷的表现力，把握音响的艺术功能，是对影视创作人员最基本的要求。

3. 音乐

音乐是以乐音表达情感的声音艺术。影视作品中的音乐与纯音乐有所不同，它必须符合影片的风格，必须与影片的节奏、情绪和气氛相适应。影视作品中的音乐具有丰富的表情性。在影视作品视听语言的诸多创作要素中，音乐是最富有情感的表现要素，它具有烘托与渲染画面气氛，提示和深化主题，推动剧情发展等作用。有的影视作品中，音乐也参与了影视叙事。由于音乐具有强烈的时代感、鲜明的民族特色、浓郁的地方风格，因此它具有很强的可塑性，是影视创作中一个极为重要的创作元素。

五、影视作品中的声画关系

在影视艺术中，声音和画面是不可分割的统一体。声音与画面的关系主要有声画同步、声画平行、声画对立三种情况。

1. 声画同步

声画同步是指在影片画面出现声源的同时，观众听到了声源发出来的声音。如画面中表现两个人物在进行对话，我们听到的就是这两个人物对话的声音；画面中一个人在走路，我们就听到了这个人走路的脚步声。声画同步是影视声画关系中最为常见的一种形式。如观众在画面中看到人物在吹箫，同时也听到箫发出的声音（图5-2）。

2. 声画平行

声画平行是指画面的表现内容与观众听到的声音没有直接的关系，声音只是起到烘托情绪、渲染气氛的作用。画面按照自己的逻辑关系进行组接，声音也按照自己的节奏和表现进行发展。声画平行最典型的例子就是影片中背景音乐的使用。在相应的画面中并没有产生音乐的声源，但观众听到的是和画面节奏、气氛相对应的音乐。如图5-3《西游记之大圣归来》这个镜头中，孙悟空为救江流儿化身为齐天大圣，用背景音乐烘托情感，将观众的情绪引向高潮。

3. 声画对立

声画对立是指画面和声音所表现出来的内容或情绪是相互对立的。如画面表现的内容是悲伤的，而同时声音表现的是欢快的。声画对立的处理能够产生强烈的对比，具有很强的艺术表现力。如图5-4影片《辛德勒的名单》的这个段落中，画面是冷酷残忍的杀戮场景，音乐却是优美柔和的，这种声画对立配合出现的效果反衬出故事的残忍和人物内心的冷酷。

图5-2 《罗小黑战记》中的声画同步

图5-3 《西游记之大圣归来》中的声画平行

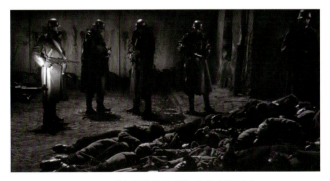

图5-4 《辛德勒的名单》中的声画对立

拓展训练

1. 叙述声音在影视中的意义。
2. 分析某一影片的声画关系。

第二节
动画的后期剪辑

思政目标	了解剪辑背后隐含的意识形态 提升剪辑审美能力
能力目标	掌握镜头组接方式 了解镜头组接的规律与方法
参考学时	剪辑的诞生（1课时） 动画剪辑的独特性（1课时） 动画镜头的组接（2课时） 镜头组接的规律与方法（2课时）

剪辑与蒙太奇有相似之处，都与镜头组接、场景调度密切相关。但与蒙太奇最大的区别是，剪辑相对单纯、不参与影片内容性结构的改变，更加专注于纯粹的镜头组接间的剪辑技巧，镜头前后组接的流畅性和视觉舒适度为第一要素。

一、剪辑的诞生

卢米埃尔兄弟所拍摄的早期影片，如《火车进站》《工厂大门》《婴儿的早餐》等都是将摄像机放在固定机位进行拍摄的，直到胶卷用完再结束拍摄。剪辑是电影制作人在提高电影艺术性的尝试中逐渐形成的，是法国乔治·梅里爱（图5-5）偶然间发现的。1896年梅里爱在拍摄实景的时候机械出现故障偶然停机，修好机器后又重新拍摄，洗印放映时原本一辆行驶的公共马车忽然变成了运棺材的马车。这次偶然的事故形成了电影的表现手法——停机再拍。他在1899年拍摄的《灰姑娘》中，巧妙地使用停机再拍技术，创造出了南瓜变成马车、灰姑娘身上破旧的衣服一下子变成绚丽的晚礼服的情节。

英国布莱顿学派对剪辑艺术做出了积极和大胆的尝试。在其制作的影片中，画面被分解为多个镜头组成的多场戏份已非常普遍，不同的镜头往往按照叙事和时空关系组接在一起。例如威廉逊的《火灾》（1902年）已非常熟练地把同时发生在不同地方的剧情交替连接起来，已经具备"平行交叉蒙太奇"的雏形。与此同时，美国爱迪生电影公司的埃德温·鲍特在1903年拍摄了《一个美国消防队员的生活》和《火车大劫案》（图5-6），与电影诞生之时的形态已有很大变化，不再是固定时空里一段连续的影像，而开始表现出在时空上的自由，电影不再是简单的记录，而开始触及表达的权利特征。

大卫·格里菲斯在影片 The Fatal Hour（1908年）里第一次采用了平行剪辑的手法，在高潮段落营造紧张感，当时的业内报纸称此技术为alternate scenes（也叫switch-back或者cut-back）。此后格里菲斯很快将平行剪辑的技巧发展到普通的叙事，而不仅仅是最后高潮的段落。在1916年拍摄的《党同伐异》中，他采用了平行剪辑的手法，将发生在不同地点的交叉动作交替切入，摆脱实际时间的束缚，打破传统戏剧的叙述原则，创造出真正符合电影艺术规律的叙事时空。

格里菲斯之后，电影语言发展又重新传回欧洲，剪辑理论第一个真正的高峰——苏联蒙太奇学派到来了。早在1916年，库里肖夫就开始致力于研究电影艺术的基本规律，他总结自己的艺术实践并深入研究美国影片，特别是在大卫·格里菲斯的影片特点的基础上提出了蒙太奇理论，认为电影艺术的特性就是蒙太奇。他以实验的方式证明，将同一镜头与不同镜头分别组接，就可创造出不同的审美含义，这一实验被称

图5-5　法国电影人乔治·梅里爱　　　　图5-6　《火车大劫案》海报

为"库里肖夫效应"。他还指出,通过蒙太奇可以体现时间的运动,表达作者的态度,启发观众的感受。他的理论经过爱森斯坦和普多夫金的改进和阐发,对整个电影艺术的发展产生了重大影响。

爱森斯坦在剪辑理论上最大的创建就是理性蒙太奇理论。从戏剧导演转变成电影导演的爱森斯坦,他的理性蒙太奇理论最初也是表现在戏剧舞台上,以"杂耍蒙太奇"的形式展现在观众面前。爱森斯坦的实践和理论给电影剪辑提供了不同的可能性:除了有为流畅叙事服务的连贯性剪辑手法之外,还可以用直接表情达意的非连贯性剪辑。

电影剪辑是影片后期制作中最重要、最关键的环节。傅正义先生在他的《电影电视剪辑学》里这样定义电影剪辑:"剪辑是以分镜头剧本所拍摄的原始素材画面和收录的原始素材声音作为创作基础,结合已透彻理解的文学剧本内容,全貌把握导演总的创作意图和特殊要求,进行蒙太奇形象的再塑造。剪辑应负有对影片的结构、语言、节奏的调整,以及增删、修饰、弥补和创新的职责。"

二、动画剪辑的独特性

动画的特性要求导演在绘制分镜头台本时就必须确定并安排影片的整体结构,以及对剪辑的很多因素与技巧进行比较充分的考虑。动画片的剪辑只是一部动画片的装饰,因为动画不像实拍片在拍摄时会因需要而多拍摄额外的备用镜头,它不允许用额外的内容进行剪辑。动画的剪接只能应观感上的需要,根据镜头连接的接合位或镜头的上下调动而进行,所以导演在创作及制作时就要掌握好动画片的节奏。剪辑工作也是每格画面检定的工作之一,剪辑时如果发现画面出错,就可以巧妙地运用剪接技巧修补画面的瑕疵。

实际上,动画剪辑也是一个艺术创作的过程,剪辑师根据影片的总体构思,参考分镜头台本对镜头进行有机的衔接、组合、调整和修饰,可使整部影片达到节奏明快、结构严谨、语言生动流畅的效果,并对深化主题、突出角色性格有着积极的作用。

总之,动画剪辑是动画片最终呈现为完整形态的实现手段,是一种以镜头组接为基本表现形式的声画组接方式,是以一系列技巧保证影片叙事流畅、节奏明快、主题鲜明的创作方法。

三、动画的镜头组接

影片镜头之间有关过渡的各种技巧手法，单纯从技术角度看可称为电影的"标点法"。巴泰叶博士说："电影的标点法是指各种必然用于使人能更鲜明地看懂各个段落或片段的视觉联接手法。"电影的"标点法"主要有以下几种。

1. 切

切是指用一个画面骤然代替另一个画面，这是最简单、最流行也是最主要的过渡手法。当过渡并无特定意义、价值，只是简单地变化视点或延续感觉，而并不是（一般情况下）去表现已消逝的时间和空间，也不必（在一般情况下）中断音响时，就可以用"直接分切换镜头"，如图5-7所示。

2. 淡入

淡入是指画面逐渐显现，达到正确亮度的转场，常用在影片的开篇或者新段落的开始，如图5-8所示。

3. 淡出

与淡入相反，淡出是画面内容在屏幕上渐渐隐去的镜头组接方式，常用在动画结束或者一个段落结束时，如图5-9所示。

4. 淡入淡出

淡入淡出在时间上有一定的长度，表现时间的流逝，前一个镜头淡出后一个镜头淡入，是影片场景或者段落变换的常用手法。淡出淡入中间的黑场会使观众的情绪从上一个场景中走出，以便进入下一个场景中去，如图5-10所示。

5. 叠化

把淡出和淡入结合起来，叠印在同一画面上，即用一幅新出现的画面叠印在即将消失的画面上来替换

图5-7 《大鱼海棠》切镜头组合应用
（视频动图见章首页二维码）

图5-8 《龙猫》开场淡入镜头
（视频动图见章首页二维码）

图5-9 《龙猫》片尾淡出镜头
（视频动图见章首页二维码）

图5-10 《哪吒之魔童降世》中的淡出淡入镜头
（视频动图见章首页二维码）

图5-11 《哪吒之魔童降世》中的叠化镜头
（视频动图见章首页二维码）

图5-12 《爱宠大机密》中的划镜头
（视频动图见章首页二维码）

图5-13 《哐哐日记交作业》中的划镜头
（视频动图见章首页二维码）

图5-14 《大眼仔的新车》中的圈出镜头
（视频动图见章首页二维码）

场景。除某些罕见的情况外，叠化的任务是表明时间转移，画面逐步由同一人物在不同时间内的表现（根据剧情所规定的未来或过去）所代替。据说乔治·梅里爱于1902年在他的影片《月球旅行记》中第一次使用了叠化。缓慢的叠化可以使两个场面的情绪联系起来。如果重叠的部分扩展了，那么叠化的过程就延长了，这或许可以突出一种强烈的怀念或富有诗意的情绪，如图5-11所示。

6. 划入划出

划入划出是以镜头画面横向、纵向、斜向或图案变化等整体运动形式构成的镜头组接，就是在画面上加进一个新场景，同时把前一个场景推或划到一边，如图5-12、图5-13所示。

7. 圈

多年来，对圈的运用有一些变化。最初为一个逐渐缩小的圈，以便让人把注意力集中在被圈出的对象或细节上。后来由于过分滥用，人们不再把它当作时间转移的方法，仅仅用作动画片的收场效果。圈入多用在开篇，圈出多用在片尾，例如动画《猫和老鼠》《喜羊羊和灰太狼》中片尾圈出较多。《大眼仔的新车》中的圈出镜头如图5-14所示。

四、镜头组接的规律与方法

镜头组接就是将电影或者电视里面单独的画面有逻辑、有构思、有意识、有创意和有规律地连贯在一起。一部影片由许多镜头合乎逻辑地、有节奏地组接在一起，从而阐释或叙述某件事情的发生和发展的技巧。当然，在电影和电视的组接过程当中还有很多专业的术语，如"电影蒙太奇手法"，以及画面组接的一般规律——动接动、静接静、声画统一等。

图5-15 《爱宠大机密》中的序列结构镜头
（视频动图见章首页二维码）

图5-16 《爱宠大机密》中的并列结构镜头
（视频动图见章首页二维码）

（一）内在结构

叙述故事和表达情感是镜头组接的目的，以叙述故事为目的的镜头称为序列结构镜头，以表达情感为目的的镜头称为并列结构镜头。

序列结构镜头是故事发展的线性主体，是影片制作必不可少的镜头。镜头之间有严密的逻辑关系，上下镜头之间有承接或因果关系，以完成剧本叙事任务为主要目的。比如动画《爱宠大机密》中杜老大闯入了麦克的生活，偶然间麦克发现杜老大打碎花瓶后会引起主人生气，随之在屋内开始搞破坏，如图5-15所示。

并列结构镜头是在序列结构镜头基础上的情感或思想的表达，相邻镜头间没有承接和因果关系。其形式上有很多相似之处，例如景别相同、摄像机运动方式相同、角色行为动作相同等，表现内容为并列关系。在《爱宠大机密》片头中，主人和宠物告别，导演就用了并列结构镜头来表现，如图5-16所示。

（二）镜头组接的规律

1. 镜头组接必须符合观众的思想方式和影视表现规律

镜头组接要符合生活的逻辑、思维的逻辑。不符合逻辑，观众就看不懂，例如影视节目要表达的主题与中心思想一定要明确，在这个基础上才能根据观众的心理要求，即思维逻辑来确定选用哪些镜头、怎样将它们组合在一起。电影是省略法的艺术，省略法是电影艺术的重要组成部分。约克·费德尔说："在电影中，暗示就是原则。"

2. 镜头组接要遵循"动接动""静接静"的规律

如果画面中同一主体或不同主体的动作是连贯的，可以通过动作接动作来达到顺畅、简洁过渡的目的，简称为"动接动"。如果两个画面中的主体运动是不连贯的，或者它们中间有停顿，那么这两个镜头的组接必须在前一个画面主体做完一个完整动作停下来后，再接上一个从静止到开始运动的镜头，这就是"静接静"。"静接静"组接时，前一个镜头结尾停止的片刻叫"落幅"，后一个镜头运动前静止的片刻叫"起幅"，起幅与落幅时间间隔

图5-17 《爱宠大机密》中动作的承接镜头
（视频动图见章首页二维码）

大约为1~2秒。运动镜头和固定镜头组接，同样需要遵循这个规律。如果一个固定镜头要接一个摇镜头，则摇镜头开始要有起幅；相反一个摇镜头接一个固定镜头，那么摇镜头要有落幅，否则画面就会给人一种跳动的视觉感。为了特殊效果，也有"静接动"或"动接静"的镜头，如图5-17所示。

图5-18 《驯龙高手》中同一场景的方向性镜头
（视频动图见章首页二维码）

图5-19 《狮子王》中循序渐进的镜头组接
（视频动图见章首页二维码）

3. 镜头组接要注重画面的方向性

用多个镜头表现主角运动时，运动的方向要一致，同一场景镜头主角的视线和运动方向要一致，主体物在进出画面时要注意拍摄的总方向，从轴线一侧拍，否则两个画面接在一起时主体物就要"撞车"。这就是强调要遵循所谓的"轴线规律"，避免拍摄的画面有"跳轴"现象。在拍摄的时候，如果摄像机的位置始终在主体运动轴线的同一侧，那么构成画面的运动方向、放置方向都是一致的，否则应是"跳轴"了。跳轴的画面除了特殊的需要以外是无法组接的，如图5-18所示。

4. 镜头组接要采用"循序渐进"的方法

拍摄一场戏遇到景别的变化时要适度变化，过分剧烈或过分温和都不易组接。循序渐进地变换不同视觉距离的镜头，可以形成顺畅的连接，从而形成各种蒙太奇句型。

前进式句型是指景物由远景、全景向近景、特写过渡，用来表现由低沉到高昂向上的情绪和剧情的发展。

后退式句型是由近到远，表示由高昂到低沉、压抑的情绪，在影片表现中由细节扩展到全部。

环形句型是把前进式和后退式的句型结合在一起使用。由"全景—中景—近景—特写"，再由"特写—近景—中景—远景"，或者反过来运用，表现情绪由低沉到高昂，再由高昂转向低沉。这类句型一般在影视故事片中较为常用，如图5-19所示。

在镜头组接的时候，如果遇到同一机位、同景别又是同一主体的画面是不能组接的。一方面，这样拍摄出来的镜头景物变化小，一幅幅画面看起来雷同，接在一起好像同一镜头在不停地重复。另一方面，这种机位、景物变化不大的两个镜头接在一起，只要画面中的景物稍有变化，就会在人的视觉中产生跳动或者好像一个长镜头断了好多次，有"拉洋片""走马灯"的感觉，破坏了画面的连续性。最好的办法是采用过渡镜头，如从不同角度拍摄再组接，穿插字幕过渡，让表演者的位置、动作变化后再组接。这样组接后的画面就不会让人产生跳动、断续和错位的感觉。

5. 镜头组接的时间长度

镜头组接的时间长度，即镜头的停滞时间长短，要根据所要表达的内容的难易程度、观众的接受能力来决定，还要考虑到画面构图等因素。远景、中景等镜头大的画面包含的内容较多，观众需要看清楚这些画面上的内容，所需要的时间就相对长一些；而对于近景、特写等镜头小的画面，所包含的内容较少，观众只需要用较短的时间即可看清，所以画面停留时间可短些。另外，一幅或者一组画面中的其他因素也对画面长短起到制约作用。例如同一个画面中，亮度大的部分比亮度小的部分更能引起人们的注意。因此如果该幅画面要表现亮的部分，则时间长度应该短些，如果要表现暗的部分，则时间长度应该长一些。在同一幅画面中，动的部分比静的部分先引起人们的视觉注意。因此，如果重点要表现动的部分时，画面时长要短些，表现静的部分时，则画面持续长度应该稍微长一些。

6. 镜头组接的影调色彩

统一影调是就黑的画面而言的。黑的画面上的景物，不论原来是什么颜色，都是由许多深浅不同的黑白层次组成软硬不同的影调来表现的。对于彩色画面来说，除了影调问题还有色彩问题。无论是黑白还是彩色画面组接都应该保持影调色彩的一致性。如果把明暗或者色彩对比强烈的两个镜头组接在一起（除了特殊的需要外），就会使人感到生硬和不连贯，影响内容的通畅表达。

7. 镜头的组接节奏

影视作品的题材、样式、风格，以及情节的环境气氛、人物情绪、情节的跌宕起伏等是影视作品节奏的总依据。影片节奏除了通过演员的表演、镜头的转换和运动、音乐的配合、场景的时间与空间变化等因素体现以外，还需要运用组接手段，严格掌握镜头的尺寸和数量，通过调整镜头顺序，删除多余的枝节才能完成。处理影片的任何一个情节或一组画面，都要从影片表达的内容出发来处理节奏问题。如果在一个宁静祥和的环境里用快节奏的镜头转换，就会使得观众觉得突兀跳跃，心理难以接受。然而在一些节奏强烈、激荡人心的场面中，就应该考虑到种种冲击因素，使镜头的变化速率与观众的心理要求相一致，以增强观众的激动情绪，达到吸引人的目的。

拓展训练

1. 电影"标点法"的镜头组接方式主要有哪些？可以产生怎样的效果？
2. 分析影片镜头组接的规律与方法。

第六章

国内外优秀动画短片分析

本章选取4部国内外优秀动画短片进行剖析，旨在引导大家从优秀的动画短片中汲取营养。建议大家在提升审美的同时，深入思考优秀动画短片背后的制作流程，通过拆分制作流程，让自己对作品的理解更深一层。

一、暖心动画《父与女》

（一）导演简介

谢承霖，2016年毕业于中央美术学院，后又就读于南加利福尼亚大学动画学院动画专业。谢承霖在大三时完成了作品《低头人生》。当时学校有一个课题叫"用心观察世界"，他在换了五个剧本后最终确定了《低头人生》的创作。《低头人生》入围第90届奥斯卡动画短片奖的初选名单。这里所要介绍的动画短片《父与女》是谢承霖在中央美术学院的本科毕业设计作品，由舒霄、程楠、尹刚老师共同指导。

该片荣获社会主义核心价值观动画短片扶持创作活动一等奖、第十一届厦门国际动漫节"金海豚奖"动漫作品大赛最佳学生动画金奖、第十五届中国动漫金龙奖最佳学院动画短片优秀奖，并入选旧金山国际电影节、捷克兹林国际电影节等。动画海报如图6-1所示。

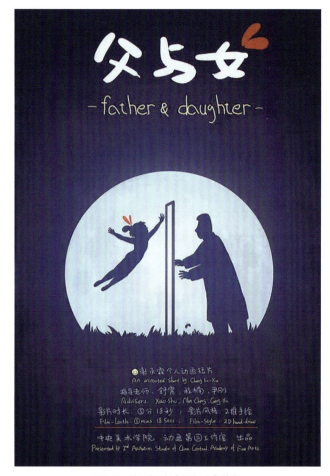

图6-1 动画短片《父与女》海报

（二）故事梗概

《父与女》是围绕着女孩学习高低杠展开的。故事中有幼年时父亲的陪伴、鼓励和保护；有少女时获得成功后父亲始终如一的爱、社会的赞誉和爱情等；有低谷时的失恋与失落后父亲在背后默默付出的一切。故事从女孩和父亲的日常生活等方面入手，勾勒出了一个小女孩从幼年到少女时期的历练和成长，饱含着浓浓的父女情。

（三）主题内涵

影片源自对成长的思考。很多人幼年时的内心都有一个梦想或目标，并会为之不懈努力。当梦想成真、获得成功时，伴随而来的是一些外界虚浮的关注和赞誉，这些又为人们之后的道路埋下了失败的种子。而当失败来临，那些虚浮的关注和赞誉会随之而去，伴随我们左右的是最坚实的感情——父母的爱。

（四）形象塑造

该短片形象塑造较为简约，采用单线勾勒，略显粗糙却细腻写意的艺术风格具有动人的感染力，这也是手绘动画最吸引人的地方，如图6-2、图6-3所示。

图6-2　动画短片《父与女》中父亲角色草图

图6-3　动画短片《父与女》中女儿角色草图

（五）影片特色

影片没有丰富的背景设计，而是用简单的线条勾勒出丰富的人物形象。质感不同的笔触、粗细不一的线条，每一笔都带有作者独特的情感，如图6-4~图6-6所示。

故事板

图6-4 动画短片《父与女》故事板草图

图6-5　动画短片《父与女》动态设计（1）　　　图6-6　动画短片《父与女》动态设计（2）

二、爱情动画《纸人》

（一）导演简介

约翰·卡尔斯1990—1997年在蓝天工作室担任动画师，后来入职皮克斯，参与了《超人总动员》《料理鼠王》《闪电狗》《无敌破坏王》《冰雪奇缘》等动画电影的制作，并在《长发公主》中担任动画总监。动画短片《纸人》于2012年6月在安锡国际动画影展上首映，并于同年11月2日与迪士尼的动画长片《无敌破坏王》一起在美国上映，作为后者的加映短片。

《纸人》所获评价多为正面。《时代花絮报》的麦克·斯科特称该片"相当迷人"，并表示《纸人》是"近期最美的迪士尼短片"。安德鲁·韦伯斯特评论该片"结合了手绘动画和电脑动画，独树一帜且迷人"，认为其"只花了短短几分钟就令人感动"。但也有人批评该片与帕特里克·休斯2008年的短片《信号》在剧情和概念方面很像，有抄袭嫌疑，不过休斯本人反驳了这一批评。

该片荣获第40届安妮奖最佳动画短片奖，后来也在第85届奥斯卡金像奖颁奖典礼上拿下最佳动画短片奖。《纸人》

图6-7　动画短片《纸人》海报

是继《做一只鸟真不容易》（1969年）之后的首部荣获奥斯卡金像奖的迪士尼短片，其海报如图6-7所示。

（二）故事梗概

《纸人》的灵感源于卡尔斯在美国大中央总站通勤时，与人们在短途上下班往返中"短暂邂逅"的经历。该片的背景设定在20世纪40年代的美国纽约，一名年轻的会计师乔治抱着一份资料在火车站等车。这时一张纸因火车行经时起的风飞到他身上，一名女子梅格跑来取回。下一班火车经过时，乔治资料中的一张公文飞出，拍在了梅格脸上，上面留下了梅格的口红唇印，这让她笑了出来。乔治陶醉在唇印和梅格的美貌中，并没发现梅格已经上了火车离去。

145

到了办公室，乔治沮丧地看着桌上一大沓公文，心思离不开那张印有唇印的公文。他向窗外望去，意外发现梅格在对面大楼一间窗户没关的办公室工作。乔治试着挥舞双臂引起她的注意，但徒劳无功。接着他将公文一一折成纸飞机，射往梅格的办公室，也都失败了，还因此被老板盯上。最后所有的公文用完了，他决定将有唇印的公文也折成纸飞机，但正要射出时，一阵风却将其刮走了。这时，对面的梅格离开了办公室，乔治无视老板，冲出办公室跑到楼下，却找不着梅格，只看到用有唇印的公文折成的纸飞机，愤怒之下将其射了出去。

乔治射出去的纸飞机最后大多都落到了一个巷子里，有唇印的纸飞机也不例外。这时，巷子里所有的纸飞机在有唇印的纸飞机的影响下腾空飞起，飞去找乔治，将他半拖半拉到一班火车上，这令他相当不解。与此同时，有唇印的纸飞机飞去找梅格，梅格认出了那个唇印。这时有唇印的纸飞机开始飞，她快步跟上，最后上了另一班火车。两班火车交会在同一个车站，两人终于再度相遇。片尾，乔治与梅格在餐馆愉快地聊天，有唇印的纸飞机就放在两人之间。

（三）主题内涵

《纸人》讲述了一个发生在都市里的美丽爱情故事。片中的男青年坚定地相信真爱的存在，勇于抓住一切机会去追逐爱，即使屡遭失败也不轻易放弃。这份对爱的坚持感动了上天，最终男女青年再度相遇并收获爱情。在这部影片中，导演卡尔斯将这个古老而具有超凡"魔力"的主题演绎得出神入化。影片不但使观众有很深的认同感，也给观众带来更多的思考空间。

（四）形象塑造

男主角乔治取自电影《风云人物》（1946年）中的角色乔治·贝礼，导演卡尔斯认为贝礼和乔治一样，"经历着全方位的人生，从人生高峰到人生谷底都体验过，是个真正的人。他情感受挫，但仍抱持着希望"。乔治与迪士尼动画长片《101斑点狗》（1961年）的角色罗杰长相相似，虽然乔治的外表经过数次修改，不过导演卡尔斯始终希望该角色能有个大鼻子，如图6-8所示。

女主角梅格由迪士尼资深动画师葛连·基恩设计，他刻意将乔治和梅格的外表设计成"相配的一对"，如图6-9所示。

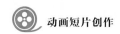

图6-8　动画短片《纸人》中乔治的设定

图6-9 动画短片《纸人》中梅格的设定

（五）影片特色

初看影片时，人们会觉得它比较像迪士尼的黑白动画片，但只要观看一会儿后就会发现这是一部独具特色的、兼具商业与艺术气息的、以CG技术为主要制作手段的三维动画片。《纸人》结合了2D手绘动画和三维计算机动画，导演卡尔斯在寻找将2D动画和3D动画相结合的方法时发现了一款绘图及动画软件"曲流"（Meander）。他表示"我们试图将感情传达能力强大的2D动画和扎实且立体的三维计算机动画结合在一起"，"这一切可以追溯到我看见动画师葛连·基恩制作的《长发公主》"。导演将手绘动画和CG电脑动画结合起来，并且创新地使用了全新的工作流程和渲染着色技术，让三维动画展现出前所未有的手绘质感。这使得这部影片能带给观众新的视觉体验和享受，更让人有眼前一亮的感觉，如图6-10、图6-11所示。

图6-10 动画短片《纸人》中乔治的三维模型

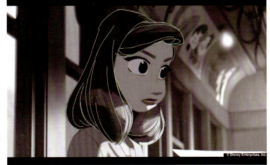

图6-11 动画短片《纸人》中梅格的镜头制作

三、"中国式母爱"动画《包宝宝》

（一）导演简介

石之予，动画导演，1989年生于重庆，两岁时随父母移民加拿大，毕业于加拿大谢尔丹学院动画专业，大部分时间都居住在加拿大多伦多。其代表作品有2018年的动画短片《包宝宝》（图6-12），2022年导演的电影《青春变形记》。她是皮克斯首位华裔女导演。《包宝宝》以贴片的方式在2018年6月与《超人总动员2》一起上映，荣获第91届奥斯卡金像奖最佳动画短片奖。

（二）故事梗概

《包宝宝》讲述的是一个关于中国家庭母子关系的故事。一位生活在加拿大唐人街的华裔女性，在儿子长大搬出家以后患上空巢综合征。某天，母亲做的包子以一个活泼可爱的男孩身份活了过来，母亲兴奋地欢迎这一新的生命进入她的生活，从此悉心呵护"包宝宝"并抚养它。随着包子的长大，他开始不听母亲管教。某天，包子带女朋友回家收拾行李，并离家居住，母亲劝阻不通，一怒之下将包子吃进肚子。惊恐之后，母亲醒来，发现一切都是梦中的场景，此时母亲现实中的儿子带女朋友回家探望母亲，儿子、女朋友、母亲三人重归于好，短片以家人一起在餐桌上做包子结束。动画氛围概念设定如图6-13所示。

（三）主题内涵

《包宝宝》是一个独具中国特色的温情故事，它从华人的视角出发，以隐喻的方式生动地展现了华人亲子关系里子女的正常成长需求与父母的心理需求之间的矛盾。在华人注重家庭团聚、亲人相守的传统下，父母这种过分的关爱常常让渴望独立自由的子女感到压抑。《包宝宝》巧妙地选用了包子这一中国料理作为载体，以美食、家庭、爱这三种全世界通用的语言，将这一充满中国元素的故事串联起来，让中国文化内化为一种真挚的情感，从而让影片变得更为现代化和国际性，为影片获得国际的认可和中国文化的传播赢得了空间。

图6-12 动画短片《包宝宝》海报

图6-13 动画短片《包宝宝》氛围概念设定

（四）形象塑造

在《包宝宝》一片中，长着一张大嘴、模样夸张可爱的包宝宝形象（图6-14），以及片中母亲与父亲的形象有别于中国传统的动画人物形象，人物不再是中国风的纤细柔美，而更像是中国人物同外国人物的融合。片中场景呈现了大量的中国元素：传统的蒸格、"福"字日历、中国结、红色的釉瓷碗、红灯笼、太极等，这些元素同西方建筑、小孩、金发女孩一起，共同还原了中国移民在西方的生活场景。

同时，中国美食穿插在整部影片中。影片的开头和结尾都以细腻的镜头刻画了包子这一典型华人早餐食物的制作过程。在母亲为包宝宝亲手所做的一桌好菜上，更是见到了麻婆豆腐、水煮鱼、面条等独具中国特色的菜肴的身影（图6-15）。石之予对中国元素的运用让影片具有强烈的华人色彩，展现了华人家庭的典型风貌。同时，石之予将这些中国元素同国际元素融合，拉近了中国文化同国际文化的距离，使影片更易为西方观众所接受。

图6-14 动画短片《包宝宝》形象设计

图6-15 动画短片《包宝宝》中国特色菜肴

（五）影片特色

影片以中国传统面点包子为主角，"包"与宝贝的"宝"读音相似，代表了这个主角是作为家中孩子的形象出现在故事中。在影片的家庭环境中，随处可见含有中国元素符号的装饰。如客厅墙上挂的红色福字、折扇，电视机上摆放的陶瓷娃娃，走廊中摆设的青花瓷盘子和瓷器花盆，还有相片墙上的中国古建筑照片，走廊桌子上金色的龙戏珠摆件、门后面的中国结挂件和挂在墙上的水墨山水画，等等。导演在这里运用了运动缓慢的太极拳来交代背景，隐喻母亲年纪较大，是一个生活节奏缓慢、退休且无工作的空巢老年人。

短片全程无台词，仅靠背景音乐来揭示故事的起承转合，所以音乐在此动画短片中起到了至关重要的作用。背景音乐中运用了中国民族乐器琵琶、二胡、古筝、扬琴、笛子、埙、鼓、镲，以及部分西洋乐器。音乐以中国民族乐器为主旋律、主声部，西洋乐辅以和声，采用多段体曲式，整体较为轻松欢快，会随故事情节的发展或紧凑、或舒缓，首尾呼应。动画概念设定如图6-16所示。

图6-16 动画短片《包宝宝》概念设定

四、民俗风动画《卖猪》

（一）导演简介

陈西峰，毕业于中央工艺美术学院（现更名为清华大学美术学院），1986年加入国内外动画加工界赫赫有名的深圳翡翠动画公司。在进入该公司的第二年，陈西峰已晋升为美术主管。三年之后，陈西峰又先后在广州悠悠、深圳彩菱、朝日等知名动画公司担任美术主管和制作经理。在涉足动画加工业整整十年之后，陈西峰于1997年成立了深圳风动画文化发展有限公司。

动画短片《卖猪》自2012年问世便斩获了东京动画大奖公募单元最高奖项，一时间引起业界轰动。其后该片又囊括了第三届中国国际新媒体短片节"金鹏奖"最佳动画短片奖、第八届中国国际动漫节"金猴奖"、中国（常州）国际动漫艺术周最佳中国短片奖等诸多国内外大奖，可谓好评连连。动画海报如图6-17所示。

（二）故事梗概

该片故事灵感源于贾平凹写的《祭父》一文，文中父子三人卖猪的酸涩经历令创作团队感动不已，并决定用动画的形式表现出来。陕北高原，粗犷苍凉，高亢的酸曲回荡在黄土坡的上空，引起无

图6-17 动画短片《卖猪》动画海报

限的遐想。坡上的一户窑洞内，传来小男孩哭泣的声音。家里穷得揭不开锅，二娃吵嚷着找爹爹要吃的。爹爹无奈，只得命两个儿子将家里那口瘦猪喂得饱饱的，送到镇上生猪收购站换钱。想到马上就能下馆子美美地吃上一顿，二娃心里乐开了花。经过长途跋涉，他终于和哥哥来到市集。热闹的市场上，老艺人吟唱着祖辈传诵的秦腔，各种小吃的香气在空中四溢，令二娃流下了口水。哥俩好不容易来到收购站，谁知意想不到的状况正等着他们……

（三）主题内涵

整部片子由"黄土""集市""猪梦""秦腔"四幕组成。第一幕"黄土"，主要采用写实的手法表现黄土高原的壮观、凄美、空旷、博大。第二幕"集市"，充满热闹喧嚣的生活气息。第三幕"猪梦"，则借鉴强烈的陕北布堆画艺术表现形式及灰色调的现实手法，画面对比强烈，更具视觉冲击力和感染力。第四幕"秦腔"，画面主要为音乐服务，一个流浪老者自由地哼唱秦腔，表现人世间的世态炎凉。如图6-18所示。

图6-18 动画短片《卖猪》四幕截图

图6-19 动画短片《卖猪》兄弟俩造型

（四）形象塑造

在造型设计上，《卖猪》大量运用了陕北民族元素，具有浓郁的地域特色。民族文化符号融于艺术表现形式之上，使得影片在视觉感召与文化认同上具有强大生命力。"陕西十八怪，帕帕头上戴"，片中兄弟二人的头上都戴着具有陕北特点的"帕帕"头巾，这是劳动人民的日常必备。再如，羊肚手巾是陕北农民在土地上耕作时用于抵挡风沙和拭汗的物品，因此通常出现在成年或老年人身上。而且创作者还为《卖猪》中的小男孩赋予了其他典型的装饰和五官特征：绣有民间装饰图案的红布兜裹在身上，额头上有一撮头发，下面是浓眉细眼还有浑圆的脸蛋造型等，呈现出传统民俗年画中常见的儿童造型特色。还有主人公大娃的着装造型——穿戴着宽大的白布围腰，线织的裤带，以及解放牌鞋子等配饰，都是极具民族化的视觉造型方式，真实、质朴和亲切之感油然而生，如图6-19所示。

故事中"猪梦"情节的造型设计，大量采用了民间传统的艺术样式，诸如陕北延川一带的布堆画形式就被巧妙地融入到设计中来。布堆画常以青、赤、黄、白、黑等视觉感强、对比度大的颜色为主，通过贴块、拼接、镶花、堆叠、缝合等纯民间的复合造型手法，将花鸟家禽、民间传说、戏曲人物等表现出来，极具民族特色。《卖猪》中布堆画的展现，背景是粗糙的朱红色、墨绿色等土布纹理效果，黑色的公猪和紫色的母猪身上拼贴着小碎花，加上各种民间传说中的飞禽走兽、太阳、水纹、树木等装饰性纹饰的加入，使人印象深刻。片中将这些民间装饰性语言作为"梦境"表现，从而与"现实"形成了强烈的视觉对照，一真一假、一虚一幻间更加凸显并强化了该片的民族化叙事特色与格调，如图6-20所示。

（五）影片特色

该片以陕北黄土高原为地域背景，浓缩了陕北诸多的民间文化和艺术元素，构成一部原汁原味、独具陕北特色、具有传统中华民族文化特质的"中国风"式的微动画。作品将剧作主题所蕴含的"孝道"文化传统，场景、人物造型设计上的民族传统符号，乃至陕北的信天游、说书、秦腔、布堆画等各种原生态的艺术形式都融入其中，并且这些元素的注入绝非表面性的视觉呈现，而是将民族的精神与内涵注入动画的内容与形式中，从而构成了一部地地道道、原汁原味原生态、富有民族特色和地域特点的国产微动画佳作。

图6-20 动画短片《卖猪》中布堆画的应用

 拓展训练

1. 分析国产动画短片《梅花三弄》。
2. 分析国外动画短片《雇佣人生》。

参考文献

[1] 吴云初. 动画短片创作[M]. 上海：上海交通大学出版社，2010.

[2] 隋津云. 动画概论[M]. 上海：上海交通大学出版社，2008.

[3] 冯文，孙立军. 动画概论[M]. 北京：中国电影出版社，2006.

[4] 阙镭，黎琴，宋军. 动画概论[M]. 北京：兵器工业出版社，2012.

[5] 霍建亭. 泥塑造型与定格动画[M]. 北京：人民邮电出版社，2012.

[6] 涂先智. 论动画短片的艺术特点[J]. 电影文学，2008(9)：31-32.

[7] 滕旭. 虚幻游戏引擎在球幕动画制作中的应用[D]. 石家庄：河北师范大学，2018.

[8] 赵前，丛琳玮. 动画影片视听语言[M]. 重庆：重庆大学出版社，2007.

[9] 王润兰. 数字影视编导与制作[M]. 北京：高等教育出版社，2017.

[10] 马赛尔·马尔丹. 电影语言[M]. 何振淦，译. 北京：中国电影出版社，2006.

[11] 丹尼艾尔·阿里洪. 电影语言的语法[M]. 陈国铎、黎锡，等译. 北京：北京联合出版公司，2013.

[12] 悉德·菲尔德. 电影剧本写作基础：从构思到完成剧本的具体指南[M]. 鲍玉珩，钟大丰，译. 北京：中国电影出版社，2002.

[13] 王亚全，黄嘉丰. 影视动画视听语言[M]. 大连：大连理工大学出版社，2021.

[14] 教育部高等学校教学指导委员会. 普通高等学校本科专业类教学质量国家标准[M]. 北京：高等教育出版社，2018.

[15] 曾一果. 动画剧本创作[M]. 南京：南京大学出版社，2014.

[16] 王钢，张波. 动画剧本创作及赏析[M]. 北京：清华大学出版社，2010.

[17] 吴斯佳. 文学经典传承视野下的动画电影改编研究[D]. 杭州：浙江大学，2014.

[18] 姚震宇. 奥斯卡获奖动画创作模式研究[D]. 南京：南京艺术学院，2014.

[19] 鲁红梅. 中国动画的传统艺术元素分析[D]. 武汉：武汉理工大学，2008.

[20] 汤晓妹. 中国动画对民族文化资源开发的研究[D]. 芜湖：安徽工程大学，2016.

[21] 赵珂. 国产动画中音乐元素的历史变迁及审美特征[J]. 中国电视，2019（4）：92-96.

[22] 塞尔西·卡马拉. 动画设计基础教学[M]. 赵德明，译. 南宁：广西美术出版社，2006.

[23] 陈剑. 巍巍秦川黄土地——微动画《卖猪》的民族化语言探寻[J]. 当代电视，2017（5）：105-106.